Título: Sonido y resplandor del límite: Lux Aeterna de György Ligeti
ID: 13100935
ISBN: 978-1-300-06139-7
 REBL 2012, Mexico.

Dedicado con amor a mi madre, cuya voz resplandece aún.

De una forma que las palabras no pueden describir agradezco el incansable apoyo de mi padre así como la invaluable asesoría y guía otorgada por el Dr. Manuel Lavaniegos Espejo y la Dra. Mariana Villanueva para la realización de esta investigación.

Quiero agradecer también al Centro Morelense de las Artes por proveer todos los obstáculos y dificultades que retrasaron este texto abriendo así la oportunidad para un mayor refinamiento del mismo.

ÍNDICE

INTRODUCCIÓN...2

I. **PANORAMA Y PROBLEMÁTICAS ESTÉTICAS DE LA MÚSICA OCCIDENTAL EN LA SEGUNDA MITAD DEL SIGO XX**..5

II. **GYÖRGY LIGETI Y SU OBRA EN EL CONTEXTO DE LA MÚSICA DEL SIGLO XX**............................14

III. **LUX AETERNA: CUATRO APROXIMACIONES ANALÍTICAS A SU CONFIGURACIÓN MUSICAL (RICHARD STEINITZ, JULIO ESTRADA, PIERRE MICHEL Y CHRISTINE PROST)**............................29

IV. **SISTEMA DE LAS ARTES DE EUGENIO TRÍAS: ESTÉTICA DEL LÍMITE**..43

V. **EN LAS ORILLAS DE LA LUZ**...............................55

BIBLIOGRAFÍA..62

INTRODUCCIÓN

La proposición central de la presente investigación radica en la idea de que el arte, y la música en particular, tiene como componente esencial, irreductible, una dimensión ontológica, misteriosa, de la que ningún análisis técnico puede dar cuenta. Todo análisis debería tener por objetivo acercar al público a aquello que se analiza. Con las construcciones musicales el análisis técnico tiene la virtud de rebozar en especificidades, disectar y ahondar en grado máximo en todos los elementos configuradores de una obra. Es, sin duda, un recurso inescapable, valiosísimo y lleno de información para el proceso de acercamiento antes mencionado.

Sin embargo, este análisis de la *Téchne* –en el sentido antiguo griego de "saber hacer"–, definida como la elaboración de la materia sonora, el entretejido y priorización de los distintos parámetros básicos musicales y el examen de las elecciones constructivas que conforman una pieza, no basta para elucidar el sentido polisémico que conlleva la composición, ejecución y audición de la misma. La evidente desventaja del análisis técnico es que para lograr un grado de claridad determinado se hace necesario recurrir a un lenguaje altamente específico, generando así una condición más hacia la comprensión de una obra.

La pregunta de fondo que alimenta esta investigación se puede plantear, llanamente, como: ¿Qué es la música? A ello han respondido numerosos autores, de entre los cuales recuperamos algunos como Antoine Fabre d'Olivet (1767-1825):

> La música, vista en su parte especulativa, es, como la definían los Antiguos, el conocimiento del orden de todas las cosas y la ciencia de las relaciones armónicas del Universo; ella descansa sobre principios inmutables a los que nada puede dañar.[1]

Y Mitzi DeWhitt:

> Indudablemente, hay una perspectiva única que viene del comprender la teoría musical, como cualquiera que persevere en estudiarla descubre. Como los antiguos sabían y nosotros empezamos a redescubrir hoy, las leyes musicales no son la forma de explicar *acerca* de las verdades fundamentales, sino *son* esas verdades. [...] No sería impreciso decir que [los antiguos] veían tanto la ciencia y la religión como escritas en un código secreto: el código musical. El propósito más elevado de la vida del hombre en la Tierra era

[1] *La musique expliquée comme science et comme art*, Fabre d'Olivet Antoine, ed. Jean Pinasseau, Paris, 1928.

descifrar ese código. Una vez descifrado, uno reconocía al Ser. El "conocerse a sí mismo" era de hecho realizable.[2]

Dentro del polémico y ricamente complejo tejido de la filosofía contemporánea, y en el cauce de la hermenéutica, encontré el proyecto filosófico del pensador catalán Eugenio Trías, en concreto el sistema de las artes presentado en el libro *Lógica del límite,* en el que otorga un papel preeminente a la música y donde vi reflejada, en un lenguaje filosófico estricto, una forma de pensar la peculiaridad del logos (pensar-decir) estético-artístico, o "logos sensible", a partir de un fundamento ontológico y simbólico, que podía servir de base para desarrollar mi intuición inicial con respecto a la música. Empecé a elaborar este trabajo antes de la publicación de los libros *El canto de las sirenas* y *La imaginación sonora,* también de Trías, que vinieron posteriormente a confirmar y reforzar mis ideas primeras sobre el importantísimo lugar que ocupa la música en el proyecto reflexivo del filósofo catalán.

El objeto de mi análisis es *Lux aeterna* de György Ligeti. Composición *a capella* para coro mixto de 16 voces, con una duración de 9'29'', compuesta en 1966 tras una traumática experiencia personal y que con toda evidencia se desprende de la elaboración de su monumental *Requiem*, de 1962. Esta elección parte de la misma intuición que me condujo a Trías: la dimensión de anhelo eterno y profundidad mística claramente presentes en *Lux aeterna.*

György Ligeti, junto con otros destacados compositores de la segunda mitad del siglo XX (Olivier Messiaen, Karlheinz Stockhausen, John Cage, Pierre Boulez, Iannis Xenakis, Giacinto Scelsi, por mencionar algunos), indiscutiblemente se revela como una figura esencial dentro del horizonte musical contemporáneo y sus parámetros de producción y apreciación del fenómeno sonoro, luego de las rupturas con la tradición tonal centroeuropea de principios de siglo.

Queda, entonces, la tarea de abordar una obra contemporánea construida con una estética musical que se interroga sobre sus fundamentos ontológicos, desde una lógica estética (lógica sensible) que comparte esa contemporaneidad, teniendo en cuenta el actual contexto de crisis generalizada de los paradigmas metafísicos, positivistas y más aún, nihilistas y posmodernos, buscando dar lugar a la compleja situación y significación del proceso de la música y la naturaleza de sus horizontes esenciales de posibilidad.

[2] *The Cosmology of Music*, DeWhitt Mitzi, Xlibris, s/c, USA, 2010.

Mi investigación toma como guía el sistema de las artes propuesto por Trías en *Lógica del límite*, texto que presenta la dimensión de las artes como campo decisivo de revelación del Ser. Al interior de un Ser concebido como "Ser del Límite". De hecho, *Lógica del límite* (1991), al lado de *La edad del espíritu* (1994) (como despliegue de las formaciones simbólico-religiosas) y de *La razón fronteriza* (1999) (como filosofía propia del Límite), forman la trilogía textual más sistemática de la exposición de uno de los aportes más audaces y relevantes dentro del panorama polémico de la hermenéutica contemporánea, cuya proposición filosófica fundamental se puede enunciar llanamente como: "el Ser es el Ser del Límite"; el "ser que es" (*autó tó ón*) sólo puede ser pensado por el hombre como ser del límite por una razón fronteriza que asume su condición limítrofe.

Retomaré, en el capítulo final, algunas consideraciones directas a Ligeti que realiza Trías en su publicación posterior *La imaginación sonora* (2010), obra, que al igual que *El canto de las sirenas* (2007), dedica íntegramente a la reflexión sobre el devenir de la música occidental.

El presente trabajo introduce un panorama general de la música de concierto en Occidente en el siglo XX (Cap. I), seguido de un esquemático esbozo de la trayectoria musical de Ligeti en ese contexto (Cap. II). Luego de lo cual mi investigación prosigue organizándose en tres momentos: el capítulo III, en el que reúno y expongo los análisis "técnico-formales" que cuatro autores especialistas (Richard Steinitz, Julio Estrada, Pierre Michel y Christine Prost) realizan sobre *Lux aeterna*; el capítulo IV en el que se delinea una explicación del sistema de las artes planteado por Eugenio Trías en su libro *Lógica del límite*, el concepto de artes fronterizas, la noción de *estética del límite*, así como la naturaleza y principios con los que está construido dicho sistema, apuntado a manera de complemento con algunos conceptos tomados de Mircea Eliade y René Guenon.

Esto nos orienta en la búsqueda de una perspectiva teórico-estética que sirva de mediación y contexto crítico-conceptual para comprender la dimensión de la música en su específica referencia al *Ser*. Finalmente, en el capítulo V aventuro una aproximación interpretativa a la dimensión mística de *Lux aeterna*, desde una perspectiva tendiente hacia una hermenéutica simbólica de la creación musical.

I. PANORAMA Y PROBLEMÁTICAS ESTÉTICAS DE LA MÚSICA OCCIDENTAL EN LA SEGUNDA MITAD DEL SIGO XX

En este capítulo se expone, de manera sintética y básica, una perspectiva general de las rupturas que dieron origen a las problemáticas estéticas del siglo XX dentro del devenir de la música occidental. Partiendo de las primeras "revoluciones" artísticas implicadas en la obra de Richard Wagner; los rompimientos que presenta la obra de Claude Debussy, Igor Stravinsky, Arnold Shönberg y Béla Bartók, y la serie de respuestas generadas a partir de dichos rompimientos (algunos en oposición directa a los mismos), hasta llegar a las vertientes estéticas que rigen la producción de los compositores de la posguerra.

En el devenir de la música europea, la primera mitad del siglo XX está marcada por la ruptura definitiva con la práctica común de los tres siglos anteriores: el sistema tonal,[3] explorado como fundamento constitutivo del discurso musical desde finales del Renacimiento, establecido plenamente en el Barroco y desarrollado hasta sus límites en el Romanticismo, donde alcanzó una de sus cumbres más altas en la obra de Wagner. Éste elabora la tonalidad como una secuencia en constante cambio, rompiendo así con la noción gravitatoria que regía

[3] Se refiere a música de origen europeo entre los siglos XVI al XIX, basada en escalas diatónicas cuya selección y uso de notas obedece a un ordenamiento jerárquico centrado en una nota (y su acorde/escala) inicial o central: la tónica. Esta jerarquía se basa en la consonancia sonora, cuyo grado pasa a denominarse "función diatónica" de cada nota (y su triada), donde el parámetro fundamental es el intervalo (o distancia) que cada nota forma a partir de la nota tónica. Bajo el concepto de tonalidad, las siete notas o intervalos de una escala diatónica (mayor o menor) tienen, cada uno, una relación predeterminada entre ellos, siendo el punto referencial la tónica. Los conceptos de tonalidad (clave) y la escala (diatónica mayor o menor) expresan, ambos, el mismo conjunto de sonidos. La leve diferencia es que el concepto de escala diatónica se refiere al movimiento conjunto (ascendente o descendente) que pasa sólo por esas notas, mientras que en la tonalidad (de una obra) se refiere a los juegos de balance y contrapeso que desarrollan las *funciones* de cada uno de los grados de la escala de base. De esta forma, se pueden incluir dentro de una tonalidad, notas no diatónicas a la escala para acentuar dicha función. El manejo y tejido de estos juegos obedece a los designios del compositor.

como centro de la construcción compositiva de la obra y acuñando, de esta forma, la "tonalidad errante". A partir de esta ruptura, y bajo influencia de la misma, surge una serie de compositores que buscan nuevas formas de construcción musical, entre quienes destacan, fundamentalmente, los ya mencionados Debussy, Stravinsky, Schönberg y Bartók.

Claude Debussy (1862-1918) adopta el uso del timbre[4] como un valor en sí mismo, rompiendo con su uso tradicional como adorno o ambiente para ciertas texturas armónicas. En muchas de sus composiciones la función tonal se sustituye por el timbre, alrededor del cual se construye toda la obra.

> Mención aparte merece su obra maestra el ballet *Juegos* (1912), compendio de todas sus adquisiciones técnicas y estilísticas. La influencia de esta obra en la música contemporánea, en especial después de la II guerra mundial ha sido enorme.[5]

De él dice Pierre Boulez:

> Sólo a Debussy podemos situarlo junto a Anton Webern en una misma tendencia a destruir la organización formal preexistente en la obra, en un mismo recurrir a la belleza del sonido por sí mismo, en una misma pulverización elíptica del lenguaje.

Igor Stravinsky (1882-1971) "libera" al ritmo[6] como un valor independiente y lo utiliza como bloque constructivo en oposición a su carácter de simple pulso o metro. Su producción cubre una variada colección de géneros, siendo el aporte más significativo el de su "época rusa". En este período, (1900-1923) Stravinsky "incorpora fórmulas y esquemas de composición extraídos de los cantos y danzas de su vasto

[4] El carácter de un sonido; la cualidad del sonido que distingue a un instrumento de otro y sus combinaciones. Por ejemplo, clarinete y flauta, o violín y cello. La combinación de diversos timbres instrumentales se puede referir como "macro-timbre".
[5] *La música contemporánea*, Monserrat Albet, Salvat, Barcelona, 1973, p. 58.
[6] "El modelo del movimiento en el tiempo. [...] En el sentido más amplio se sitúa junto a los términos melodía y armonía, y en ese sentido muy general, el ritmo cubre todos los aspectos del movimiento musical tal y como se ordenan en el tiempo, en contraposición a los aspectos del sonido musical concebido como altura (ya sea individualmente o en una combinación simultánea) y timbre. En el sentido más reducido y más específico, el ritmo comparte un campo léxico con la métrica y con el tiempo. [...] Resulta necesario únicamente que haya más de un ataque [golpe o punción, n. del a.], que los ataques no estén demasiado alejados entre sí y que la convención musical en juego acepte que la sucesión de ataques están mutuamente conectados y que no son independientes entre sí." - *Diccionario Harvard de música*, Don Randel, Alianza, Madrid, 1999, p. 876.

país"[7]. De estas obras, la que causó más impacto y ha ejercido mayor influencia es *La consagración de la primavera*, estrenada en 1913.[8]

Arnold Schönberg (1874-1951) rompe completamente con el sistema tonal y crea el sistema dodecafónico,[9] buscando implementar un nuevo lenguaje común para llenar el vacío que deja la ruptura con tonalidad. Es, quizá, el autor que genera la ola de repercusión más fuerte en el siglo XX dado el impacto que alcanza su concepción organizativa musical la cual se disemina ampliamente através de la obra de los otros dos compositores que, junto con Schönberg, integran la segunda escuela de Viena: Anton Webern y Alban Berg. Atraviesa una etapa expresionista con obras en las que el lenguaje musical llega a límites de alucinación sonora y toman coherencia por su vinculación a un texto dramático. De esta época destaca el *Pierrot Lunaire* (1912).[10] La creación del método dodecafónico es obra suya y se cristalizó alrededor de 1923. Se hace necesario alcarar que algunos autores se refieren al dodecafonismo como "serialismo dodecafónico" para establecer una distinción con el "serialismo integral" desarrollado más tarde por los discípulos de Schönberg. La música atonal había llegado a un caos al perder la función organizadora que otorgaba la tonalidad, "era necesario encontrar un nuevo principio ordenador y esto es lo que realizó Schönberg después de largos años de reflexión sobre la práctica de la composición musical".[11]

Cabe mencionar aquí la figura de Anton Webern (1883-1945), quien aplica los principios del serialismo,[12] como factor de descentralización,

[7] *La música... Op. Cit.* p. 76.
[8] *Stravinsky: The Composer and His Works*, Eric Walter White, Berkeley and Los Angeles: University of California Press, Los Angeles, 1979. Tomado de: http://en.wikipedia.org/wiki/Igor_Stravinsky#Ballets, septiembre 2011.
[9] "En la música dodecafónica de Schönberg, las doce notas de la escala cromática se ordenan en una serie que proporciona la estructura básica de alturas (o *Grundgestalt*) para una composición dada y que constituye, por tanto, un elemento esencial de la concepción fundamental de la obra. Puede elegirse cualquier orden y en piezas diferentes se utilizan normalmente ordenaciones diferentes [...] Toda la estructura de alturas de la composición se deriva, en consecuencia, de la serie, incluidas sus características melódicas, contrapuntísticas y armónicas" - *Diccionario Harvard, Op. Cit.*, p. 350.
[10] *Style and Idea: Selected Writings*, Arnold Schoenberg, California University Press, Berkeley, 1984. Tomado de: http://en.wikipedia.org/wiki/Arnold_Schoenberg, septiembre 2011.
[11] *La música...Op. Cit.* p. 82.
[12] "Música construida de acuerdo con permutaciones de un grupo de elementos colocados en un cierto orden o serie. Estos elementos pueden ser alturas, duraciones o virtualmente cualesquiera otros valores musicales. Estrictamente hablando, la música

en el que todo principio organizativo se sustituye por una trama disociada de pequeñas células recurrentes. Es por esto que algunos autores lo consideran (más que al propio Schönberg) como el padre del serialismo integral.

Béla Bartók (1881-1945), por su parte, aborda el folklore húngaro y rescata sus profundos valores musicales, ricos en ambigüedad tonal y complejidad rítmica, superando la crisis del sistema tonal al utilizar elementos folklóricos como base de sus construcciones sonoras.

> Sus obras totalmente personales datan del período 1919-1933. En ellas se fusionan las innovaciones técnicas de la música culta con la inspiración popular. De este período son *El mandarín maravilloso* (1919), *Suite de danzas* (1923) y los *Cuartetos de cuerda: Segundo* (1917), *Tercero* (1927) y *Cuarto* (1928).[13]

El estilo de Bartók se centra, fundamentalmente, en el entretejido de dos elementos: un sistema dual de manejo de alturas (armónico-melódicas) al que Ernő Lendvai llama "acústico" y "armónico",[14] y un extenso uso de la serie de Fibonacci y la proporción áurea como elemento de construcción formal, y de proporciones de distribución e interacción de los distintos elementos musicales.

A esta generación de compositores le sigue otra que nace desprovista de un lenguaje común, resultado de la ruptura con la tradición tonal, que adoptará el serialismo como línea a seguir. Cabe destacar la figura de Olivier Messiaen (1908-1992) como uno de los principales motores de la generalización y desarrollo de dicho método, llevándolo hasta el serialismo integral.[15]

> En su *Mode de valeur et d'intensité* (*Modo de valor y de intensidad*, 1949-1950) había organizado sistemáticamente las duraciones. Esta obra se dio a conocer en Darmstadt, ciudad que se convirtió en el primer centro difusor del serialismo.[16]

serial comprende la música dodecafónica, así como la música que utiliza otros tipos de series de notas, i.e., aquellos que contienen menos de doce notas. Normalmente, sin embargo, el término se reserva para la música que amplía las técnicas de altura clásicas schoenbergianas y, especialmente, la que aplica el control serial a otros elementos musicales, como la duración." - *Diccionario Harvard, Op. Cit.*, p. 919.
[13] Ídem.
[14] *The Workshop of Bartók and Kodály*, Ernő Lendvai, Editio Musica Budapest, Budapest, 1983, p. 9.
[15] Se llama así a las técnicas que desarrollan los principios del serialismo para aplicarlos a la totalidad de elementos constitutivos de una obra.
[16] *La música... Op. Cit.*, p. 117.

Otra figura a resaltar es John Cage (1912-1992), quien desarrolla el concepto de música aleatoria[17] al incorporar el azar a la escritura musical, confiando así los resultados de la combinación sonora a una lógica misteriosa e incontrolada. Su estética está profundamente influenciada por la filosofía del budismo zen.

> [...] esa concepción del *alea* que considera la indeterminación no como un medio sino como el fin de la composición, no como una técnica sino como una poética, casi como un modelo de comportamiento que afecta a todo el *modus operandi* del compositor.[18]

Aparece entonces una tercera generación de compositores entre los que figuran Iannis Xenakis (1922-2001), György Ligeti (1923-2006), Luciano Berio (1925-2003), Pierre Boulez (1925-), Karheinz Stockhausen (1928-2007), Wiltod Lutoslawsky (1913-1994) y Kristof Pendereki (1933-) entre muchos otros. Esta generación divide su voluntad creativa entre las dos tendencias marcadas por la generación anterior: el serialismo integral y la música aleatoria.

Boulez y Stockhausen, ambos alumnos de Messiaen, siguen la línea de su maestro en la escuela serialista. El primero busca expresar un contenido poético y sensual mediante el establecer un rigurosísimo ordenamiento en la organización de los elementos sonoros, mientras que Stockhausen es, sin duda, el más destacado compositor dentro de la música electrónica y electroacústica.

> El proceso de serialización abierto a todos los parámetros musicales constituye para él el proyecto estructural de la Nueva Música. Pero detrás de la ostentación paracientífica, del racionalismo ascético y de la abstinencia expresiva aparece un panorama de tendencias instintivas, de impulsos irracionales y vitalistas.[19]

Lutoslawsky parte de una posición bartokiana y la desarrolla hacia un lúcido racionalismo estructural. Su obra muestra una fuerte influencia

[17] "Música en la que se realiza una utilización deliberada del azar o la indeterminación. El aspecto indeterminado puede afectar al acto de la composición, a la interpretación, o a ambos. En primera instancia, se utiliza algún proceso fortuito, como tirar un dado, para fijar determinadas decisiones compositivas en una realización dada de una pieza: e.g., el número de segmentos tocados, el orden en el que han de tocarse o las notas o duraciones específicas utilizadas." - *Diccionario Harvard, Op. Cit.*, p. 35.

[18] "El siglo XX, tercera parte", Andrea Lanza, (*Historia de la música*, tomo XII), Turner/CONACULTA, Madrid, p. 114.

[19] *El siglo XX... Op. Cit.*, p. 106.

de los recursos contrapuntísticos[20] del Renacimiento aplicados a una estética de vanguardia.

Xenakis incorpora los principios de la probabilística[21] y las leyes de los números grandes[22] a la composición musical, acuñando así la música estocástica.[23] Se interesa también por la espacialidad en la música e incorpora el espacio y los desplazamientos dentro de éste como un elemento más de la construcción musical.

Se hace necesario aquí aclarar la diferencia entre los dos estilos de música aleatoria que se suscitan en el siglo XX. Por un lado está la concepción de Cage, que incorpora el azar como fenómeno imprevisible e irrepetible (los ruidos dentro de una sala de concierto, distribución aleatoria de puntos sobre un papel pautado, etc.) como elemento de construcción de una pieza u obra. Y, por otro lado, está la concepción del *alea* como factor matemático, de probabilidades, que desarrolla Xenakis, donde la construcción *alea*-toria radica en la noción de variabilidad de tendencias en el comportamiento de grandes masas sonoras.

Berio, en cambio, basa su estética en la deformación del material sonoro a través de diversos medios; en ocasiones recurre a la cita de música anterior o la simple deformación de un hecho sonoro mediante la adopción de varios puntos de perspectiva.

> En 1958 Berio comenzó a componer una serie de obras para instrumentos solistas bajo el título de *Sequenza* (empezó con *Sequenza I* para flauta y hace poco terminó *Sequenza XI* para guitarra, 1988), obra decisiva en la implantación de un nuevo repertorio dotado de técnicas experimentales. En 1969 compuso *Sinfonía*, que ponía de manifiesto otro de sus intereses musicales: componer una obra que funcionara sobre varios niveles psicológicos.[24]

[20] "La combinación de dos o más líneas melódicas; la consideración lineal de líneas melódicas que suenan simultáneamente; los principios técnicos que rigen dicha consideración." - *Diccionario Harvard, Op. Cit.*, p. 291.

[21] La teoría de probabilidad es la teoría matemática que modela los fenómenos aleatorios.

[22] Ver: http://es.wikipedia.org/wiki/Ley_de_los_grandes_n%C3%BAmeros

[23] **estocástico, ca.** (Del gr. στοχαστικός, hábil en conjeturar). **1.** adj. Perteneciente o relativo al azar. **2.** f. *Mat.* Teoría estadística de los procesos cuya evolución en el tiempo es aleatoria, tal como la secuencia de las tiradas de un dado. – *Diccionario de la lengua española*, Real Academia Española, 22.ª edición, Espasa Calpe, Madrid, 2001.

[24] Tomado de: http://www.epdlp.com/compclasico.php?id=957

Dentro de los cauces de esta tercera generación musical vanguardista irrumpe György Ligeti, desarrollando el método que denomina "micropolifonía", que consiste en tejer densas masas en reducidos rangos mediante la utilización de *clusters*[25] como elemento armónico, y el canon[26] a distancias reducidas como elemento melódico-armónico y generador de textura; éstos cubren uno de los aspectos más evidentes de su estilo. "Su aproximación a un tipo de polifonía capilar y estratificada que tiende a expandirse en todo el espacio acústico en una especie de *horror vacui*".[27] Otro aspecto de su lenguaje composicional está dado por lo que él mismo llama "estilo *meccanico*", en el que evoca los sonidos que producen los mecanismos de aparatos como relojes o metrónomos. Un desarrollo de este estilo y su fusión con el micropolifónico se despliega en su obra *Clocks and Clouds* (1973) en la que, mediante la alta repetición de un elemento se logra un efecto opuesto al original, creando así "nubes" de relojes.

Penderecki desarrolla una actitud muy diferente ante un conjunto de soluciones estilísticas muy parecidas, inicialmente, a las utilizadas por Ligeti apuntadas arriba. Para ello, Penderecki asimilará la técnica de Stockhausen, sobre todo con elementos que se alejan del rigor estructural posweberiano.

> Sus composiciones, admiradas por su potencia y humanidad, utilizan fuentes tan diversas como las técnicas instrumentales vanguardistas, la música aleatoria, armonías de medio semitono y tradicionales y el contrapunto renacentista. Hay en todas un fuerte deseo de romper con su propia formación tradicional.[28]

Se hace necesario en este punto mencionar que, de forma paralela a esta corriente modernista y de vanguardia, existe una contracorriente "conservadora" que busca rescatar los valores y las formas establecidas por la tradición centroeuropea. Algunos de los autores que destacan dentro de esta línea son Sergei Prokofiev (1891-1953), Dimitri Shostakovich (1906-1975), Benjamin Britten (1913-1976), Alfred Shnittke (1934-1998) y Henryk Gorecki (1933).

[25] "Un grupo de notas muy disonante, apenas separadas entre sí, que suenan simultáneamente; en el piano se consigue pulsando un gran número de teclas [adyacentes, n. del a.] con la mano o el brazo. El término lo acuñó Henry Cowell, que se valió profusamente de los *clusters* en su propia música desde 1912" - *Diccionario Harvard, Op. Cit.*, p. 264.
[26] "Imitación de un sujeto completo por una o más voces a intervalos fijos de altura y tiempo. Si cada una de las voces sucesivas (*comes*) sigue con todo detalle la voz inicial (*dux*), el canon es estricto; si, por el contrario, el *comes* modifica el *dux* con pequeños cambios en los accidentales, el canon es libre." - *Diccionario Harvard, Op. Cit.*, p. 199.
[27] *El siglo XX... Op. Cit.*, p. 132.
[28] www.epdlp.com/compclasico.php?id=1087

La nota común a todos estos autores es la búsqueda por establecer valores estéticos posrománticos, no romper con la tradición sino, por el contrario, continuar bajo la guía de la misma. Esta serie de valores estéticos da lugar a los géneros designados por el prefijo "neo": neobarroco, neoclasicismo, etc. Dicha tendencia está presente en todo el transcurso del siglo XX y se mezcla, incluso, en la obra de autores de vanguardia. Un ejemplo es *The Rake's Progess* de Stravinsky, ópera escrita en estilo neoclásico.

En conclusión, el siglo XX nos muestra una creciente diseminación e individualización de los criterios estéticos; gradualmente van dejando de existir los estilos o escuelas y empieza a hablarse, cada vez más, del compositor como equivalente de estilo. Esto puede entenderse, a la vez, como una feroz búsqueda de la originalidad o como una fragmentación y pluralización en los valores estéticos. Mientras en siglos anteriores podemos hablar de períodos enteros articulados por un estilo unitario de la época –*Lingua Comunis*– (Renacentista, Clasicismo, Romanticismo, etc.), en el siglo XX es, prácticamente, imposible hablar de un estilo dominante común a la mayoría de los compositores de dicho período. Al romperse la tradición se rompen, inevitablemente, los lazos unitivos que ésta tiene, alzándose así (como única alternativa) las voces individuales de cada compositor en defensa de un estilo y un criterio estético propio. Se da, al mismo tiempo, un distanciamiento prácticamente radicalizante entre la música como vertiente artística elevada – "la mejor música" –, que explora los límites de su cultura, cargada de implicaciones filosóficas y estéticas, heredera de la tradición del *quadrivium* griego (conformado por la aritmética, astronomía, geometría y música), que cuestiona, elabora, gesta y desarrolla su propio devenir con una profundidad simbólica inherente a las formas artísticas puras; y la música como herramienta de entretenimiento masivo, como banda sonora de acompañamiento a distracciones banales o inescapable gancho a la memoria en el condicionamiento para el diseño del consumo.

Entre ambas hay una notable (y casi diametral) diferencia: mientras que una tiende vertiginosamente a la atomización y pulverización estilística (producto, en parte, de una ausencia de *Zeitgeist* unificado y consistente a través del siglo), la otra pareciera acercarse con la misma vertiginosidad a una homologación de tendencias, surgiendo así modas, géneros y estilos de gran popularidad, con diversos grados de impacto social y cultural, e inaugurando un devenir propio en el desarrollo de sus problemáticas. Esta segunda vertiente, integrada al universo comercial y de mercado, queda fuera del presente texto, la elección del

sujeto de análisis se acota a la primera vertiente mencionada, la así llamada "mejor música". Sobre esta vertiente, de continuar con la tendencia mencionada, el siglo XXI vería una especificación cada vez mayor de los estilos composicionales, llegando, tal vez, al punto en el que el criterio estético rebase al compositor y se adscriba directamente a la obra en sí misma. Ya el siglo XX abre una antesala de ello, evidenciada en el manejo de estilos claramente distinguibles entre sí dentro del abanico de opciones de los compositores de dicho período, siendo su estilo personal el producto de la elección de mezclas que realizan de los mismos.

De seguirse esta atomización y pulverización, en el futuro no sería posible hablar de un "estilo del compositor", sino que sería necesario referirse a un estilo individual de cada obra, quedando los compositores sujetos a, o siendo víctimas de, una suerte de esquizofrenia estética del siglo XXI, hallando un único refugio, tal vez, en el retorno a los orígenes místicos del quehacer musical.

II. GYÖRGY LIGETI Y SU OBRA EN EL CONTEXTO DE LA MÚSICA DEL SIGLO XX

En este capítulo nos enfocaremos en la figura de György Ligeti, atendiendo a algunos hitos biográfico-existenciales y musicales de su vida, con el objetivo de ubicar y entender con una mayor profundidad su producción como compositor dentro del contexto de las diversas corrientes estéticas que se presentan en el siglo XX.

Nació el 28 de mayo de 1923 en Dicsőszentmárton, Transilvania, en el seno de un matrimonio judío. Su padre, Sándor, era un idealista seguidor del socialismo, un pacifista sin creencias religiosas, por lo que sus hijos, György y Gábor, crecieron sin ninguna educación dentro del judaísmo. Esto no evitó que la familia fuera discriminada y sufriera las consecuencias del *Numerus Clausus*,[29] la primera ley antisemita del siglo, aprobada en septiembre de 1920 y que restringía el número de judíos que podían entrar a las universidades húngaras.

Ligeti describe esta época como una en la que el tiempo parecía no moverse. En el documental *György Ligeti: Portrait*, de 1993, dirigido por Michael Follin, el compositor cuenta:

> En las noticias no pasaba nada, el tiempo inmóvil, el paisaje inmóvil, nada cambiaba. En una casa totalmente sola vivía una viuda, su marido había sido meteorólogo, investigador o algo así, y había dejado la casa de la viuda completamente llena de aparatos. Había montones de relojes, barómetros, ergómetros y otros aparatos de medición. La viuda los mantenía a todos y los relojes hacían "tic-tac" todo el día. Era como una imagen –un símbolo– del tiempo que es medido pero permanece totalmente estático.

Con la firma del Tratado de Trianon[30] en 1920, Hungría se vio forzada a entregar Transilvania a Rumania y otras grandes porciones de territorio a Eslovaquia y Yugoslavia.[31] En 1940, Hitler forzó a Rumania a ceder el norte de Transilvania de vuelta a Hungría, redibujando las fronteras de la región y generando un radical cambio en la administración de las instituciones.

Este ajetreo político tuvo su impacto en el joven Ligeti en más de una manera. Era objeto de una doble discriminación: de los rumanos, por ser húngaro, y de los húngaros por ser judío. De niño, Ligeti no tenía

[29] *The Standard Jewish Encyclopedia*, Cecil Roth, Editor in Chief, Doubleday & Company, Inc. Garden City, New York, 1959.
http://www.humboldt.edu/~rescuers/book/damski/dlinks/numclau.html
[30] http://es.wikipedia.org/wiki/Tratado_de_Trianon.
[31] Hungría perdió casi 60% de su territorio. De 282,000 km^2 (1914) quedaron 93,000 km^2 (1920); de su población, 18.2 millones (1910) quedaron 7.6 millones, de los que 3.3 millones eran húngaros.

noción de la existencia de otros idiomas y fue profundamente impactado cuando a los tres años de edad escuchó al ejército rumano hacer maniobras en su pueblo natal y gritar en una lengua extranjera. Casi cuarenta años después revivió esta experiencia en sus dos pequeñas óperas *Aventures* y *Nouvelles aventures*, que utilizan un "histérico y artificial lenguaje sin sentido basado solamente en fonemas".[32]

Ese mismo año, György fue enviado a pasar una temporada con su tío en el pueblo de Csikzereda, en los Cárpatos, región donde los pastores tocan el corno alpino.[33] Ligeti sintió una profunda fascinación al ver a uno de estos hombres sumergir la punta de dicho instrumento en un arroyo y comenzar a soplar haciendo burbujas bajo el agua, para luego sacarlo produciendo así una columna de armónicos naturales. Esta sonoridad causó otro gran impacto sobre el joven Ligeti y la evocó en repetidas ocasiones dentro de su producción artística posterior siendo, tal vez, la más notable su *Hamburg Concerto*, para corno y orquesta de cámara, escrito más de setenta años después de su vivencia infantil.

Otra experiencia de la infancia que Ligeti evocó muchos años después está conectada con su aracnofobia y un sueño disparado por la misma. En las notas de introducción a su primera gran pieza orquestal, *Apparitions*, Ligeti escribe:

> De niño una vez soñé que no podía llegar a mi catre, mi salvo refugio, porque toda la habitación estaba llena de una densa y confusa maraña de finos filamentos. Parecía la tela con la que había visto a los gusanos de seda llenar su cajón para cambiar a pupas. Yo estaba atrapado en esta inmensa red junto con seres vivos y objetos de varias clases –polillas enormes, una variedad de escarabajos– que trataban de llegar a la parpadeante flama de la vela en la habitación; enormes y sucios almohadones estaban suspendidos en esta sustancia, sus rellenos podridos colgando a través de los cortes de cobertores rasgados. Había burbujas de mucosidad fresca, bolas de mucosidad seca, residuos de comida ya fríos y toda clase de desperdicios repulsivos. Cada vez que un escarabajo o una polilla se movían, toda la red comenzaba a sacudirse, de forma que los enormes y pesados cojines se columpiaban, lo que, a su vez, hacía que la red se sacudiera con más fuerza. Algunas veces las distintas clases de movimiento se reforzaban el uno al otro y el sacudir se hacía tan fuerte que la red se rasgaba en sitios y algunos insectos de pronto se hallaban en libertad. Pero su libertad era de escasa duración, pronto se encontraban atrapados de nuevo en la mecedora maraña de filamentos, y sus zumbidos, fuertes al principio, se tornaban cada vez más débiles. La sucesión de estos repentinos e inesperados eventos gradualmente trajo un cambio en la estructura interna, en la textura de la red. En algunos sitios de formaban

[32] *György Ligeti: music of the imagination*, Richard Steinitz, Northeastern University Press, London, 2003, p. 6.
[33] http://en.wikipedia.org/wiki/Alphorn

nudos, engrosándose hasta casi una masa sólida, se abrían cavernas donde había tiras de la red original que flotaban como un hilo de tela de araña. Todos estos cambios parecían un proceso irreversible, nunca regresando a un estado anterior. Una tristeza indescriptible flotaba sobre estas formas y estructuras cambiantes, la desesperanza del tiempo que transcurre y la melancolía de los inalterables eventos pasados.[34]

Si bien las experiencias mencionadas antes funcionan como poderosas metáforas de algunas de las cualidades de su música, el propio Ligeti no parecía muy convencido de que éstas fueran determinantes.

> No creo que debamos sobreestimar la importancia de las experiencias de la niñez, no determinan todos los eventos futuros. (…) Realmente no sé qué tan importantes sean estas experiencias musicales o de otra clase. Nunca he pensado mucho en ello. Sólo mencioné ese sueño de la infancia en conexión con *Apparitions* (…) porque, trabajando en ésta intenté, por primera vez, crear una impenetrable textura de sonido, una densa masa de polifonía sobresaturada. La idea de una impenetrable textura de sonido evocaba asociaciones inmediatas, telarañas, gusanos de seda, etc. (…) Puede ser que mi aracnofobia haya contribuido a ello, pero creo que resultaría más bien naif decir que componer esa música fue una forma de sacar de mi sistema el miedo a las arañas.[35]

En su postura ideológica, Ligeti no estuvo muy apegado a ningún movimiento radical. A pesar de la molestia que esto le generó a su padre, a los trece años se unió al movimiento juvenil sionista de izquierda Habonim,[36] pero no pudo adscribirse a sus ideales colectivistas y tres años más tarde abandonó esta causa. A los dieciséis años, luego de leer *Das Capital* de Marx concluyó que era "tonto… mero socialismo científico".[37] Esta opinión trajo acaloradas discusiones en casa, pero algunos años antes György había encontrado ya un modelo más amistoso que se convertiría en uno de los deleites de su vida: *Alicia en el país de las maravillas* de Lewis Carroll.

Su formación musical no comenzó sino hasta su adolescencia y prácticamente de forma accidental. En 1936 su hermano Gábor comenzó a tomar clases de violín y piano luego de que un amigo de la familia se dio cuenta de que tenía oído absoluto. György alegó que él también tenía derecho a aprender un instrumento pero su padre quería que fuera científico, lo que implicaba aprender química, física y biología. No fue sino hasta a los catorce años de edad que comenzó a tomar clases de piano. Pronto empezó a componer y a los dieciséis años ya había completado un cuarteto de cuerdas y se sentía listo para

[34] *Ligeti in conversation*. Eulenburg Ernst, Eulenburg books, London, 1983, p.25
[35] Ibíd., pp.25-26.
[36] http://www.habonim.net/
[37] *György Ligeti: music of the imagination*, Op. Cit., p.11.

intentar realizar una pieza para orquesta. En 1941, Hungría entró a la guerra como un aliado de los alemanes, pero por un par de años el entorno de Ligeti no se vio alterado por este hecho, lo que le permitió continuar componiendo energéticamente y comenzar sus estudios en el conservatorio de Cluj[38]. Ahí estudió con Ferenc Farkas (1905-2000), estricto maestro de armonía, que ponía un énfasis particular en la correcta conducción de las voces y de quien Ligeti adquirió un conocimiento práctico de la instrumentación para, pronto, volverse muy apto en imitar a Mozart, Bach y Couperin. Por otro lado, Ligeti comenzó a estudiar a Stravinsky, Hindemith y Bartók teniendo este último, y en particular sus cuartetos de cuerda, una profunda influencia en Ligeti.

En la escuela, además de tomar clases en rumano, Ligeti aprendió alemán y francés. Continuó cultivando su facilidad para los idiomas y luego de aprender sueco en los años sesenta, inglés en los setenta y de poseer un conocimiento de trabajo del italiano, Ligeti era más o menos elocuente en siete idiomas. En enero de 1944 fue enviado a un campo de trabajo forzado para judíos y su supervivencia se tornó en un asunto de azar.

> Primero fui enviado a Szeged, un gran centro agrícola en las planicies bajas de Hungría, y trabajé acarreando sacos en los silos de granos del ejército. Los equipos de trabajo eran disueltos constantemente, reagrupados y transferidos a otras áreas, como es enteramente normal con la burocracia militar. Así, en marzo de 1944 fui enviado junto otros camaradas al la fortaleza Grsswardein, y más tarde resultó que esto me salvó la vida: el equipo de trabajo en Szeged fue enviado a las minas de cobre en Serbia y luego de un agotador trabajo en las minas a su regreso a Yugoslavia fueron fusilados hasta el último hombre por la SS.[39]

En octubre de 1944 Ligeti tomó un riesgo que le salvaría la vida. En esta época su trabajo consistía en cargar trenes de municiones a las afueras de la ciudad (Nagyvárad), prevalecía un ambiente de confusión y Ligeti y sus compañeros eran tratados como prisioneros esclavos por los alemanes y los rusos. Siendo transportados, el contingente fue emboscado por tropas rusas. El grupo de Ligeti continuó marchando al frente hasta esconderse en un bosque, quedando en el medio de un fuego cruzado. Ligeti pasó las siguientes dos semanas caminando de vuelta a Transilvania. El resto de su familia no tuvo la misma suerte, su padre fue llevado primero a Auschwitz, luego a Buchenwald y finalmente muerto en Bergen-Belsen. Su hermano fue llevado a

[38] El conservatorio estaba sujeto a los lineamientos del *Numerus Clausus*, pero su director decidió no seguirlos.
[39] *György Ligeti*, Richard Toop, Phaidon, Singapore, 1999, p. 19.

Mauthausen a los dieciséis años y muerto un año después. Sólo sobrevivió su madre, quien probó ser útil gracias a su entrenamiento médico y al terminar la guerra volvió a Cluj a trabajar en una clínica. Para Ligeti, con el fin de la guerra se abre la posibilidad de entrar de tiempo completo a la academia Franz Liszt, en Budapest, como alumno de la clase de composición de Sándor Veress (1907-1992), a lo cual se suma la expectativa del retorno de Bartók a Budapest, misma que se ve duramente desvanecida el llegar la noticia de la muerte de Bartók en Nueva York.

> Esperábamos ansiosos el día en que pudiéramos verlo y oírlo en persona. Imagina nuestra desesperanza cuando vimos, el día del examen de admisión, la bandera negra ondeando sobre la Academia de Música: ese día había llegado la noticia de la muerte de Bartók en Nueva York a la edad de sesenta y cuatro años. La gran alegría de ser admitidos a la cátedra de composición en la Academia estaba ensombrecida por la amargura que sentíamos ante la irreparable pérdida de nuestro padre espiritual.[40]

En la Budapest de la posguerra Ligeti pudo escuchar ejecuciones en vivo de las obras de Bartók, Stravinsky y Britten de forma bastante libre, hasta antes de 1947 cuando comenzó a cerrarse el cerco comunista sobre Hungría. En enero de 1948, el vocero de Stalin, Andrei Zhdanov, anunció una política diseñada para "limpiar" la música y la cultura de todas las degeneradas influencias occidentales. Esta fue la razón que se dio para que compositores como Prokofiev y Shostakovich fueran reprimidos públicamente por su "formalismo".

En septiembre de 1950, con la ayuda de Zoltán Kodály, Ligeti asume el cargo de maestro de armonía, teoría y contrapunto en la Academia Franz Liszt, donde publicó dos libros sobre armonía tradicional (1954 y 1956) y un artículo sobre el cromatismo en Bartók; sin embargo, permanecía aislado de la música que se generaba en Occidente. La música creada por la segunda escuela de Viena (Shönberg, Webern y Berg) no era ejecutada ni discutida, tampoco estaba familiarizado con el *avant-garde* de la posguerra. Pero, a pesar de esta situación de aislamiento, comenzó a escribir piezas con carácter experimental que, debido a la censura, debieron permanecer sin publicar y en secreto mientras trabajaba en obras de carácter popular en su faceta "visible" como compositor. Esta divergencia de carácter entre sus dos formas de escritura –la pública y la clandestina– se va agudizando hasta llevarlo a escapar de Hungría después de los levantamientos contra el régimen comunista que tuvieron lugar en Budapest, en octubre-noviembre de

[40] *György Ligeti: music of the imagination*, Op. Cit., p. 22.

1956.[41] Llegó a Viena con su esposa en diciembre de ese año, donde permaneció hasta febrero de 1957, cuando se mudó a Colonia para trabajar en el laboratorio de música electrónica patrocinado por la WDR,[42] laboratorio experimental fundado por Herbert Eimert (1897-1972), con quien Ligeti había intercambiado correspondencia desde Viena y le había asegurado una beca de cuatro meses. Eimert llevó a Ligeti a la casa de Stockhausen donde se alojó por seis semanas hasta conseguir un lugar propio, lo que le permitió continuar trabajando en el laboratorio aprendiendo las técnicas de la música electrónica bajo la guía del propio Stockhausen.

De su trabajo en el laboratorio se derivan dos obras: *Glissandi* (1957) y *Artikulation* (1958). La primera es meramente un estudio de las técnicas de la música electroacústica carente de sofisticación tanto técnica como artística, pero es significativa porque, por primera vez, gracias a este nuevo medio Ligeti puede crear un flujo amorfo de sonido, lo que más tarde se volverá un trazo definitorio en su regreso a la música para instrumentos. Dicha pieza representa una extensión importante de su horizonte musical.

En *Artikulation* el tratamiento es más refinado; Ligeti manipula el sonido sintetizado con mayor sutileza hasta simular un lenguaje cuasi-verbal inspirado en el trabajo de Meyer-Eppler (1913-1960), director del nuevo Instituto de Investigación Fonética y de Comunicación en la Universidad de Bonn,[43] quien tuvo un importante rol en el desarrollo de la producción musical enteramente por medios electrónicos y, posteriormente, en el desarrollo de la tecnología de la síntesis electrónica de la voz la cual permite "hablar" a través de medios electrónicos (el sistema de comunicación texto-voz que utiliza el físico Stephen Hawking es un desarrollo de esta tecnología). Podría, tal vez, considerarse que Ligeti se halla, en *Artikulation*, explorando a la vez los límites de posibilidad musical del lenguaje verbal y del electrónico-sonoro.

Ligeti tenía una tercer pieza electrónica en mente que se titularía *Pièce électronique no. 3*, pero su realización en el medio electrónico resultó imposible, con lo que el autor cayó en cuenta que la sonoridad que buscaba podía ser obtenida mucho más fácilmente con la orquesta y, así, *Pièce électronique no. 3*, se convirtió en *Atmosphères*, estrenada en 1961.

[41] http://www.historiasiglo20.org/TEXT/budapest1956.htm
[42] West Deutsch Radio.
[43] *György Ligeti: music of the imagination*, Op. Cit., p. 80.

En breve, el trabajo en los estudios electrónicos me resultaba muy interesante y aprendí una gran cantidad de cosas de ello, pero me di cuenta que no era para mí.[44]

Ligeti regresa, entonces, a la escritura para orquesta con *Apparitions*, obra que se estrena en Colonia en el marco de la reunión anual de la Sociedad Internacional de Música Contemporánea (ISCM), en junio de 1960. La pieza recibió una gran aceptación por parte de los delegados de la asociación y tuvo un éxito rotundo con la audiencia, de quien se reportó un "aplauso frenético". En esta pieza encontramos el primer ejemplo de una de las marcas de estilo de Ligeti, al que él mismo llama "micropolifonía": un denso contrapunto en el que no resulta posible identificar las voces individuales, sino simplemente se notan los grados cambiantes de actividad y, tal vez, los amplios movimientos en el registro de grave a agudo o viceversa.

En octubre de 1961, como señalamos, se estrena la versión para orquesta de la fallida *Pièce électronique no. 3*, ahora bajo el nombre *Atmosphères* y escrita para "gran orquesta sin percusiones". Ya desde el subtítulo se anuncia un cese a los recursos, que se habían convertido en ortodoxos, del *avant-garde* de los años cincuenta, siendo las épicas secciones de percusión una de las características recurrentes de la orquesta modernista. En el caso de *Atmosphères* esta ausencia, lejos de un deseo de violentar la corriente en turno, nace de la exploración de nuevas formas de continuidad musical, no en el desarrollo de temas, motivos o armonías, sino de timbre y textura. "*Atmosphères* es de principio a fin como un arco, que tiene una forma cerrada. No debe ser quebrado."[45]

Con estas dos obras Ligeti establece su rasgo estilístico característico, el inconfundible "sonido Ligeti" que definirá su música de las dos siguientes décadas. Ambos trabajos, pero particularmente *Atmosphères*, trabajan con el carácter global de la masa orquestal. La actividad microscópica de cada ejecutante está delineada con gran cuidado, pero en vez de líneas singulares se escucha la homogeneidad del total de partes. De ese modo, la concentración analítica se fusiona en el tejido unitivo, conjuntivo, envolviendo en su *continuum* sonoro al escucha.

En mayo de 1962 se estrena *Volumina*, pieza para órgano comisionada por el director de la Radio de Bremen, Hans Otte, para el órgano de la catedral de Bremen. Dada la capacidad del instrumento para sostener largas notas y la facilidad con la que los sonidos pueden ser

[44] *Ligeti in conversation. Op. Cit.*, p. 37.
[45] *György Ligeti: music of the imagination, Op. Cit.*, p. 98.

"deslizados" por el teclado, éste parecía el medio ideal para explorar la fluidez de texturas desarrollada en *Apparitions* y *Atmosphères*. *Volumina* está escrita en su totalidad con *clusters*, algunos estáticos, otros titilantes con movimiento interno, apilándose, disolviéndose, cambiando de registro. La rápida adición o sustracción de tubos causa fluctuaciones en el volumen, así como en la densidad. Esta pieza es la única en la que Ligeti utiliza símbolos gráficos en la escritura, siendo las alturas indeterminadas y las duraciones aproximadas, teniendo cada pasaje aproximadamente 45 segundos de duración.

En esta época Ligeti, casi de forma accidental, se ve ligado al movimiento Fluxus,[46] enfocado al extremismo musical y a tomar acciones que escandalizaban a las audiencias. Es conocido y participa en algunas obras de Nam June Paik[47], el indiscutido líder de dicho movimiento. Ligeti había escrito ya una obra fluxus paradigmática: *Trois Bagatelles* para piano, dedicada a David Tudor, quien realizó el estreno de 4'33'' de John Cage. En 1962 se estrena el *Poème symphonique*, escrita para cien metrónomos, director y diez ejecutantes. Su estreno en la Semana Musical Gaudeamus, en Holanda, al darse en el contexto conservadoramente formal del festival, resultó un escándalo para a la audiencia, atrayéndole a la pieza toda clase de censuras y siéndole negado el acceso a la grabación de la misma, incluso al propio Ligeti. En realidad, la obra es un experimento en contrapunto rítmico indeterminado, la superposición de pulsos entramados (efecto *Moiré*[48]), resultando en una evolución rítmica cuyas propiedades Ligeti va a explorar ampliamente en composiciones subsecuentes. Al comienzo, los entramados son tan numerosos que se funden creando una masa confusa y borrosa pero:

[46] Movimiento artístico de las artes visuales que toca también la música y la literatura. Tuvo su momento más activo entre la década de los sesenta y los setenta. Se declaró contra el objeto artístico tradicional como mercancía y se proclamó a sí mismo como el *antiarte*. Fluxus fue informalmente organizado en 1962 por George Maciunas (1931-1978).Ver http://www.fluxus.org

[47] "**Nam June Paik** (Seúl, Corea del Sur, 1932 - Miami, EE. UU., 2006) fue un famoso compositor y videoartista surcoreano de la segunda mitad del siglo XX. Estudió música e historia del arte en la universidad de Tokio. Más tarde, en 1956, viajó a Alemania, donde estudió teoría de la música en Múnich, continuando en Colonia y en el conservatorio de Freiburgo. Trabajó en el laboratorio de investigación de música electrónica de Radio Colonia, y participó en el grupo de performances fluxus.Mantuvo relaciones con Yōko Ono, la futura esposa de John Lennon." - Ver http://www.paikstudios.com/

[48] En óptica, un patrón de Moiré es un patrón de interferencia que se forma cuando se superponen dos rejillas de líneas con un cierto ángulo, o cuando tales rejillas tienen tamaños ligeramente diferentes. Ver: http://www.mathematik.com/Moire/index.html

Tan pronto como algunos de los metrónomos se quedan sin cuerda emergen patrones rítmicos cambiantes dependiendo de la densidad del golpeteo; hasta que, al final, queda sólo un metrónomo que golpetea lentamente y cuyo ritmo es regular. El desorden homogéneo del principio es llamado "máxima entropía"[49] en el argot de la teoría de la información[50] (y en la termodinámica). Las estructuras del entramado irregular emergen gradualmente y reduce la entropía cuando los patrones de orden impredecibles "crecen" a partir de la uniformidad inicial. Cuando sólo queda un metrónomo, suena de forma completamente predecible; la entropía vuelve a ser máxima de nuevo (o eso dice la teoría).

Desde 1963 el *Poème symphonique* ha sido ejecutado varias veces. En presentaciones posteriores, dispensé de la ceremonia Fluxus que era más bien superflua. La pieza puede ser arreglada para algunos ejecutantes – incluso sólo uno. Los metrónomos deben ser encendidos justo antes de que la audiencia entre a la sala, de forma que la pieza corra como una máquina: los metrónomos y la audiencia se confrontan directamente uno al otro sin ninguna mediación humana.[51]

Independientemente de la carga irónica propia de Fluxus, como el mismo Ligeti apunta, nos hallamos, de nuevo, ante un reflexivo "grado cero" en torno del umbral o tránsito del máximo caos al máximo orden en el *continuum* del Ser, captable como universo sonoro. La música va a funcionar como atmósfera que distiende los límites de la entropía.

En 1963 se estrena en Hamburgo *Aventures*, el primero de dos trabajos de teatro musical estilizado. Tres años más tarde, Ligeti creó la pieza acompañante de *Aventures,* de duración similar y titulada *Nouvelles Aventures*. Las dos son, de hecho, óperas miniaturizadas conteniendo cada una escenas altamente comprimidas. Ambas piezas fueron creadas con un lenguaje inventado, sin escenificación específica y con un rico lenguaje gestual con el fin de sugerir relaciones "realistas", graciosas y perturbadoras. Estas dos obras tienen su inspiración en aquella inquietante escena infantil –de irrupción de acciones y palabras incomprensibles– vivida por Ligeti y mencionada previamente.

En 1967 se estrena en Berlín el *Concierto para violonchelo*. En esta pieza Ligeti explora texturas musicales que van cambiando poco a

[49] "El principio o método de Máxima Entropía (MaxEnt) es un procedimiento para generar distribuciones de probabilidad de forma sistemática y objetiva. Se puede describir de la siguiente manera: de entre todas aquellas distribuciones de probabilidad compatibles con cierta clase de información, escoger la que conlleve una mayor incertidumbre." - *Probability theory: the logic of science*, Edwin T. Jaynes Cambride University Press, Cambridge, 2003.
[50] Ver http://es.wikipedia.org/wiki/Teor%C3%ADa_de_la_informaci%C3%B3n
[51] Tomado de las notas de la grabación del *Poème symphonique*, Sony, SK62310. CD 5 de la colección *Ligeti Edition*, 1997.

poco. Originalmente, la obra fue planeada en un solo movimiento con veintisiete secciones que se fundían y traslapaban, pero, al irla trabajando, la primera sección creció hasta convertirse en un movimiento independiente. El segundo movimiento es una muy elaborada variación del *sostenuto* del primero, conteniendo todos lo elementos desechados en éste. Ambos movimientos empiezan con *clusters* que se expanden, si bien a velocidades completamente distintas.

Dos años antes, en 1965, se estrena en Estocolmo el *Réquiem*, resultando una experiencia demoledora para todos quienes lo escucharon y causando un impacto sin paralelo en la vida de la música de concierto sueca. Durante semanas los críticos y periódicos musicales continuaron hablando de la presentación diciendo cosas como: "por un tiempo cualquier otra música parecía imposible",[52] mencionando su "enorme fuerza expresiva [...] un grito de todas las cosas vivientes".[53] La pieza causó una impresión similar allí donde fuese estrenada y en 1967 fue laureada con el premio Beethoven de la ciudad de Bonn. Aunque su dificultad técnica implicó que la obra no se estrenara en otros países de forma inmediata, se reconoció rápidamente como una obra maestra.

El *Réquiem* está realizado con un refinadísimo trabajo contrapuntístico en el que Ligeti retoma la creación de estructuras complejas, derivado del método de composición renacentista ricamente desarrollado por Palestrina, si bien creando y modificando, constantemente, nuevas reglas para su operación. La pieza se deriva también de la idea de la micropolifonía llevada al extremo. Provisionalmente titulado "Cuatro movimientos del Réquiem", luego de su primer presentación en público, Ligeti cambió el nombre y adoptó simplemente *Réquiem*, dejando fuera el resto de las partes de la misa, entre ellas el *Lux aeterna*, a la cual volvería, más adelante, en la conformación de una nueva obra.

El *Réquiem* constituye un trabajo monumental y representa, sin duda, uno de los pilares fundamentales dentro de la producción madura de Ligeti. Es, de hecho, de todas las ideas creativas que habían estado germinando durante su periodo en Hungría, la que permanece por más tiempo en su imaginación. La preocupación del Juicio Final llevaba presente muchos años ya –incluso antes de la guerra– en Ligeti:

[52] *Sweden*, en *Musical Quarterly 52*, Ove Nordwall, 1966, pp. 109-13.
[53] *Strange projections* en *Dagens Nyheter*, Runar Mangs, 17 de marzo, 1965.

> El miedo a la muerte, la imaginería de eventos atroces y una forma de enfriarles, congelarles a través de la alienación, lo cual es el resultado de una expresividad excesiva. [...] Siempre he estado fascinado por la idea del infierno y las escenas del Juicio Final. Estoy pensando en Brueghel y especialmente en el Bosco, cuyas pinturas representan una mezcla de miedo y un humor grotesco. Uno encuentra el mismo carácter en sus pinturas que no representan el Juicio Final, tal y como *El jardín de las delicias* en el Prado.[54]

Luego de la segunda guerra, Ligeti desarrolló planes en dos ocasiones para llevar a cabo un réquiem, en parte como un acto clandestino de solidaridad con sus amigos católicos y, en mayor medida, como una búsqueda de exorcizar sus temores. El primero de estos planes era para coro, arpas y percusión con acompañamiento de cucú, de lo cual Ligeti dice: "era un trabajo serio, no una broma, un símbolo de futilidad". Terminó abandonando este plan para, más tarde, a principios de los años cincuenta comenzar una segunda versión, esta vez centrada en una especie de "serialismo pentatónico" inspirado en lo que había oído hablar acerca de Schönberg y Webern (para ese momento Ligeti no había visto ni escuchado nada de alguno de ellos). Jamás escribió la pieza, pero en una carta a John Weissmann,[55] Ligeti revela que a su llegada a Viena contemplaba aún el componer un réquiem, esta vez dedicado a las víctimas del levantamiento húngaro de 1956.

Finalmente, Ligeti comenzó la escritura del *Réquiem* en 1962, luego de haber sido comisionado (junto con Lutoslawski) para componer piezas para el décimo aniversario de las series de conciertos *Nutida Musik* de la Radio Sueca. La propuesta de Ligeti de escribir un réquiem fue aceptada y comenzó a trabajar en lo que tenía la intención fuera el texto completo de la misa de difuntos, escrito para orquesta completa, clavecín, solistas soprano y mezzo-soprano, y dos grandes coros. En la versión final del *Réquiem*, los coros están amalgamados en un único coro multitudinario agrupado en soprano, mezzo, alto, tenor y bajo, cada sección con veinte integrantes y dividida en cuatro partes.

En el verano de 1964 estando ya en ensayos el coro, su director Eric Ericson le envió un telegrama desesperado a Ligeti donde le urgía fuese a Estocolmo: "¡No podemos aprender su pieza!". Al llegar, Ligeti encontró un coro y un director aterrorizados, a quienes reconfortó permitiendo que las imperfecciones de entonación del *Kyrie* pasaran sin sanción, incluso dando lugar a imperfecciones melódicas y rítmicas, argumentando que los "manchones" y desafinaciones añadían al efecto total. Ligeti introduce, de esta forma, la angustia, el miedo, el esfuerzo

[54] *Ligeti in conversation. Op. Cit.*, p. 46.
[55] Citada en: *György Ligeti: music of the imagination, Op. Cit.*, p. 141.

y la desesperación de los propios músicos a la pieza; encuentra un procedimiento mediante el cual convertir al ejecutante en protagonista de la escena que pinta de forma inescapable. Se suma el horror en la voz desesperada del coro, a la súplica de piedad y al terror que despiertan las imágenes del poema de Tomás de Celano.

Es, no obstante, digno de anotar que el *Réquiem*, con toda su impecable integridad formal, deja abierto y sin redención el ruego por "todas las cosas vivientes". En una conferencia sobre el *Réquiem* en 1969, Ligeti arroja una analogía característica, lo compara con:

> Una cirugía brutal a una seda espléndida: el material es cuidadosamente acariciado y suavizado (*Introitus*), arrugado y descocido (*Kyrie*), completamente destruido y rasgado como una telaraña (*Dies irae*) y, finalmente, las piezas son reunidas tentativamente (*Lacrimosa*).[56]

Ligeti nos deja, así, con la furia congelada, los temores expuestos y reventados sobre un tumulto de horrores arraigados en la infancia. El calderón[57] final aparece sobre una larga nota grave en *pianissimo* que se pierde en el ocaso del día de la ira, luego de que el último "Amén" queda inconcluso, como interrumpido por la muerte, al final del poema de Tomás de Celano, el *Lacrimosa*:

…
Lacrimosa dies illa,
qua resurget ex favilla
iudicandus homo reus.
Huic ergo parce, Deus.
Pie Iesu Domine,
dona eis requiem. Amen…

…
(Día de lágrimas será aquel renombrado día
en que resucitará, del polvo
para el juicio, el hombre culpable.
A ese, pues, ¡perdónalo, oh, Dios!
Señor de piedad, Jesús,
concédeles el descanso. Amén…)

[56] Reportado por Heinz-Harald Löhlein en *Melos 36*, 1969, p. 270.
[57] "Símbolo colocado sobre una nota o un silencio para indicar que han de prolongarse más allá de su duración normal (generalmente con una suspensión del pulso métrico regular)". *Diccionario Harvard de la Música*, *Op. Cit.*, p. 189.

¿Por qué parar aquí? y ¿por qué de esa manera? Este réquiem no es uno de redención, la comunión (*Communio*) no ha lugar aquí. Vendrá a ocupar su lugar, por dos ocasiones, en obras posteriores.

Hasta el momento de escribir el *Dies irae*, Ligeti había mantenido la intención de poner todo el texto de la misa de difuntos, con lo que la elección de texto para su siguiente comisión resulta una elección natural.

En 1966, el director de la Schola Cantorum de Stuttgard, Clytus Gottwald, le comisionó a Ligeti una pieza para coro *a cappella*. Ligeti aceptó viendo la oportunidad de trabajar a profundidad, precisamente, con la sección de la misa de réquiem que dejó sin abordar anteriormente: el *Lux aeterna*. El encargo de esta obra llegó a Ligeti estando hospitalizado y en un delicado proceso de rehabilitación de intestino perforado. No abundaré en detalles sobre esta obra aquí, dado que el siguiente capítulo está, en su totalidad, dedicado a ella. Por ahora, baste mencionar que causó una fuerte impresión en su estreno, luego del cual fue rápidamente incluida en una grabación junto con otras piezas con las que Ligeti se había hecho ya de un renombre en Occidente.[58]

En 1967, Ligeti escribe *Lontano*, una relectura a forma de parodia[59] del material utilizado en *Lux aeterna*, esta vez realizado con orquesta y buscando evocar un carácter distinto (multitímbrico) al de la pieza coral. Así, recorre Ligeti una especie de re-evocación de la historia de la música en su elección de referentes estilísticos: un contrapunto estático reminiscente al utilizado por Ockeghem y los compositores renacentistas en el *Réquiem* y *Lux aeterna*, y su reutilización a la manera barroca en *Lontano*. En esta última (y paralelamente en *Lux aeterna*) las asociaciones intensas de luz y color son evocadas musicalmente.

Ligeti era poseedor de un fuerte sentido de sinestesia, y en una entrevista con Josef Häusler, a los pocos días de estrenarse *Lontano*, enfatiza cuán poderosas fueron dichas asociaciones al momento de componer la obra:

[58] Tanto el *Réquiem* como *Lux aeterna* fueron utilizadas en la banda sonora de la película *2001: Una odisea del espacio*, de Stanley Kubrick.
[59] (3) Una composición que reelabora seriamente el material musical de otra composición. Las composiciones de este tipo fueron habituales en los siglos XVI y XVII, y el género principal fue la misa parodia. Asimismo, numerosas obras instrumentales se basaron en modelos vocales de modos que iban más allá de la mera transcripcción. - *Diccionario Harvard, Op. Cit.*, p. 778

Es un paso gradual a regiones opacas y profundas que, en sí, crea una fuerte asociación de espacio. Ahora, este oscuro progreso es súbitamente iluminado, como si la música hubiese sido iluminada desde atrás... yo tengo constantemente asociaciones de luz que realmente forman parte de la obra... este progreso, una vez comenzado, continúa hacia adelante, todos los instrumentos toman un nuevo gesto, algo repentinamente brillante y la música parece resplandecer, ser radiante. Es un momento que para mí guarda una irresistible asociación con la maravillosa pintura de Altdorfer *La batalla de Alejandro* en la que las nubes –estas nubes azules– se abren y aparece este dorado rayo de luz solar que brilla a través.[60] (Figura 1).

Para este punto Ligeti se ha establecido ya como uno de los más renombrados compositores de su generación, tanto en Europa como en América. Su producción continuó explorando diversas construcciones de texturas logradas por una diversidad de medios. Ente las piezas más notables destacan:

- *Continuum*. En esta obra, escrita para clavecín, Ligeti busca lograr la sensación de un sonido continuo mediante la muy rápida repetición de sonidos discontinuos. (1968)
- *Ramifications*. Para 12 instrumentos de cuerda solistas. (1968-1969)
- *Cuarteto de cuerdas No. 2*. Ligeti señala esta obra como el cuerpo que contiene todas las ideas con las que trabajó hasta entonces y las expone de forma más clara. (1969)
- *Diez piezas para quinteto de viento*. (1968)
- *Concierto de cámara para 13 instrumentos*. (1969-1970)
- *Melodien*. Para orquesta. (1971)
- *Doble concierto para flauta, oboe y orquesta*. (1972)
- *Clocks and Clouds*. Para 12 voces femeninas. (1973)
- *San Francisco Polyphony*. Para orquesta. (1973-1974)
- *Le Grand Macabre*. Ópera. (estrenada en 1978)
- *Études pour piano, Premier livre*. (1985)
- *Concierto para piano y orquesta*. (1985-1988)
- *Concierto para violín y orquesta*. (1992)
- *Études pour piano, Deuxième livre*. (1988-1994)
- *Concierto de Hamburgo para corno y orquesta de cámara con 4 cornos naturales obligato*. (1998-1999, revisado en 2003)
- *Síppal, dobbal, nádihegedűvel: Weöres Sándor verseire*. (2000)

De forma paralela al trabajo en sus comisiones como compositor, Ligeti estuvo frecuentemente invitado como conferencista y expositor en los cursos en Darmstadt, el conservatorio de Estocolmo, la universidad de Stanford, y mantuvo

[60] *Ligeti in conversation. Op. Cit.*, pp. 92-93.

una plaza como maestro de composición y análisis en el conservatorio de Hamburgo, donde trabajó hasta 1989, año en que se retiró a la edad de sesenta y seis años. Hamburgo continuó siendo su lugar de residencia y base profesional, pasando parte del año en Viena, donde murió el lunes 12 de junio de 2006, luego de sufrir una enfermedad neurológica que afectaba su movilidad. El hombre que escapó del nazismo, del comunismo y de las vanguardias contempló, desde una silla de ruedas, el tiempo inmóvil como en su infancia, durante los últimos tres años de su vida. György Ligeti, el gran músico –el "Doctor *Subtilis*" de la revolución musical contemporánea, como le denomina Eugenio Trías– tenía ochenta y tres años.

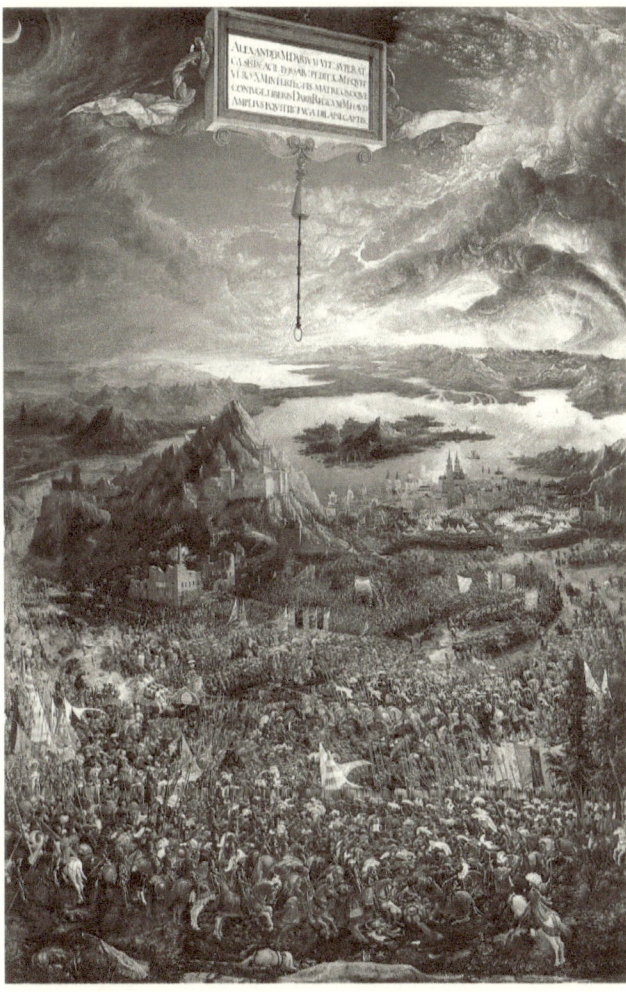

Figura 1. La batalla de Alejandro.

III. *LUX AETERNA:* CUATRO APROXIMACIONES ANALÍTICAS A SU CONFIGURACIÓN MUSICAL (RICHARD STEINITZ, JULIO ESTRADA, PIERRE MICHEL Y CHRISTINE PROST)

> *Lux aeterna luceat eis Domine, cum sanctis tuis in aeternum quia pius es.*
> *Requiem aeternam dona eis Domine, et lux perpetua luceat eis; cum sanctis in aeternum quia pius es.*[61]

En este capítulo expondré los análisis de cuatro notables especialistas musicólogos contemporáneos: Richard Steinitz, Julio Estrada, Pierre Michel y Christine Prost sobre *Lux aeterna,* presentando, comparando y enfrentando sus conclusiones y procedimientos de análisis a fin de arrojar la mayor claridad posible que el desglose técnico puede proveer sobre la construcción de esta pieza. Por desglose técnico me refiero al examen de las elecciones o decisiones creativas de Ligeti, respecto de la configuración o con-formación de los parámetros musicales sonoros o de "sonido tiempo" (altura, duración, intensidad dinámica, formas de ataque, distribución del sonido en el espacio, timbre de las fuentes emisoras) que, según estos intérpretes, se encuentra sustentando la "sintaxis" estructural que rige la obra. Estos cuatro desciframientos acerca de las claves formales constructivas de *Lux aeterna* nos permitirán avanzar hacia la comprensión del conjunto significativo que despliega la sui géneris pieza *a cappella*, confeccionada por Ligeti, precisamente, a partir de aquellas claves de *Téchne* musical, en las que encontramos una peculiar alineación entre formas tradicionales e inéditas orientaciones vanguardistas. Los diversos aspectos enfocados por los cuatro especialistas nos permiten explorar la compendiada complejidad compositiva de la obra, entender cómo opera la evolución de los "espectros masivos" de las voces corales y sus "duraciones elásticas", aproximándonos con ello, a participar de la simbólica difusión de esa *lux* que dimana, a la vez cercana-lejana, desde el ámbito eterno y consagrado del mundo de los muertos.

[61] Brille, Señor, para ellos la luz eterna con tus santos para siempre, porque eres piadoso. /
Dales Señor el descanso eterno y brille para ellos la luz perpetua; / con tus santos para siempre porque eres piadoso. ("Comunión" de la misa de difuntos, texto de Tomás de Celano).

Dada su pureza, esta es, ciertamente, una pieza inusual dentro de la producción de Ligeti. Carece de todo el carácter gesticulante del "Dies irae" o de *Aventures* y *Nouvelles aventures*. El coro se divide en dieciséis partes (un refinamiento del recurso de *clusters* micropolifónicos ya usado en el *Réquiem*) siguiendo todas exactamente la misma secuencia de alturas, pero cada una en su propio ritmo. Ninguno de los grupos canta de principio a fin, y cuando entra cada uno, adopta la sección de la secuencia de alturas a la que se ha llegado en ese momento. Luego de escribir el *Réquiem,* Ligeti se había vuelto hacia las prácticas contrapuntísticas del siglo XIV, lo que permeó la escritura de *Lux aeterna,* donde hay presente un "eco" de la notación mensural tal y como la utilizaban Guillaume de Machaut[62] y Phillipe de Vitry,[63] siendo la secuencia de alturas antes mencionada utilizada como un *cantus firmus*.

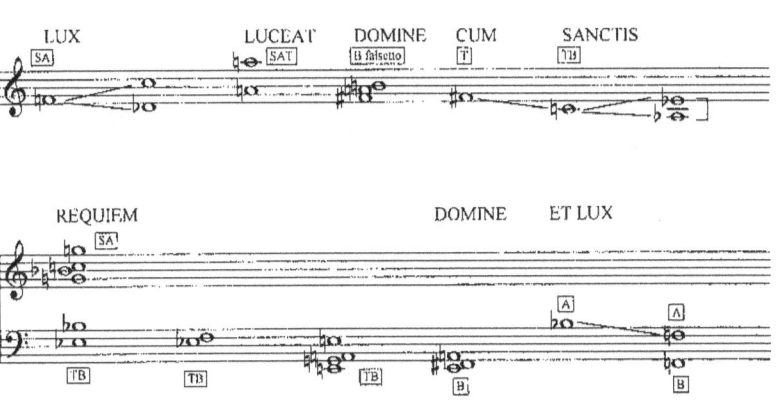

Figura 2. Esbozo de las alturas de *Lux aeterna* (1966).[64]

Ligeti asigna duraciones basadas en la relación 3-4-5 a las subdivisiones fraccionarias del pulso, asociando las distintas fracciones con voces separadas y manteniendo estas asignaciones a lo largo de la pieza. De tal forma que la soprano primera se mueve exclusivamente en subdivisiones de tresillo, la segunda soprano en subdivisiones de quintillo y la tercera en subdivisiones de octavo. Este esquema se repite en las otras trece voces desde la cuarta soprano hasta el cuarto bajo, de

[62] http://es.wikipedia.org/wiki/Guillaume_de_Machaut
[63] http://es.wikipedia.org/wiki/Philippe_de_Vitry
[64] Tomado de: *György Ligeti: music of the imagination, Op. Cit.,* p. 150.

manera que, aunque medida en 4/4, lejos de un metro estriado, la música logra un efecto de constante fluidez.

Entremos, pues, a ver los análisis de los autores seleccionados.[65]

III.1 Steinitz[66]

El *cantus firmus* y sus tres cánones se dividen en tres secciones, la primera de éstas es para las ocho voces femeninas, la segunda para todas las dieciséis (comenzando con las ocho masculinas) y la tercera para las cuatro altos. Las secciones están ligadas entre sí, por lo que Ligeti llamaría un "intervalo señal".[67]

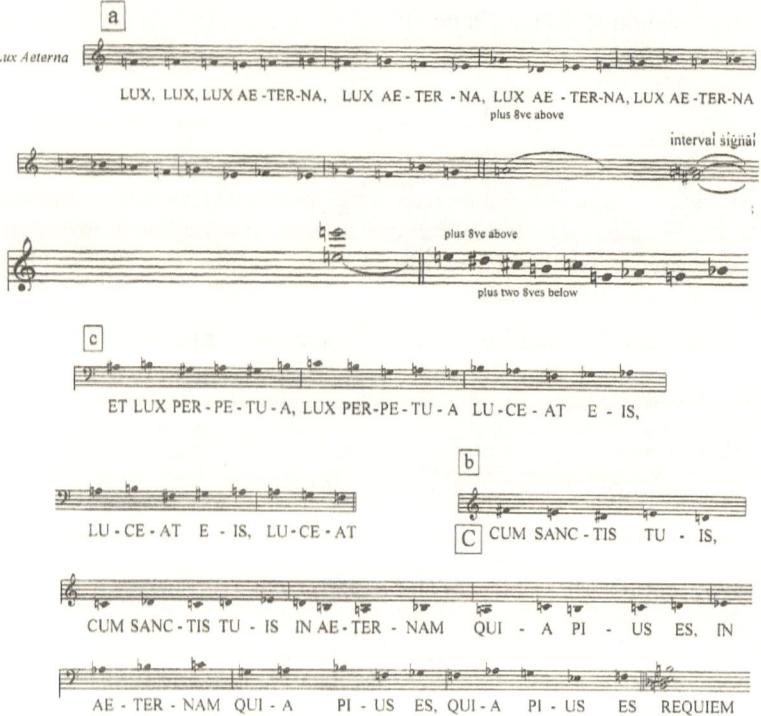

En *Lux aeterna* los acordes son utilizados para conectar las tres secciones de cánones entre las cuales hay sostenidos *clusters* –las armonías

[65] Las traducciones de los textos de Steinitz, Michel y Prost son mías, así como el crédito por cualquier imprecisión.
[66] Tomado de: *György Ligeti: music of the imagination*, Op. Cit., pp. 154-160.
[67] Consiste en un intervalo (tal como una octava o un tritono), o bien, un acorde que aparece repentinamente de la nada ya para marcar el final de un desarrollo o puntualizar que uno está en marcha. (N. del A.)

"extremadamente claras" que se le ocurrieron a Ligeti estando en el hospital. En su mayoría consisten de un intervalo de cuarta justa construido con una tercera menor y una segunda mayor. Este tipo de entidad sonora fue referida como un "típico signo Ligeti".[68] Estos ocurren en los compases 37 (F#, A, B) y 61 (G, Bb, C), entre los compases 87 y 90 (E, G, A)[69] y de nuevo en el compás 100 (F#, A, B). Mientras que los "intervalos" (siempre octavas) aparecen una vez dentro de cada canon: como culminación del primero, en la mitad del segundo en el punto de entrada de las voces femeninas y de nueva cuenta hacia la mitad del tercero abriéndose a un 'intervalo señal' que inaugura la coda. Luego de que las últimas notas se han esfumado, Ligeti incluye en la partitura siete compases completamente vacíos con la indicación *tacet*. Este espacio equivale a medio minuto de silencio, cuya intención es poner el foco en el vacío dentro del cual han desaparecido los últimos albores de la música. Esta es sin duda la pieza más uniforme y ecuánime que Ligeti escribiese; "bien podría adjudicarse el ser la más exquisitamente 'perfecta' pieza *a capella* de la era de posguerra".

Como vemos, Steinitz aborda el análisis de la pieza desde un punto de vista general, reconstruyéndola y haciendo un resumen en trazos grandes de los momentos o secciones de la pieza, el flujo de las voces del coro que se presentan en cada momento y las alturas de la pieza, así como revelar al lector los puntos de "costura" que Ligeti cuidadosamente difumina para el escucha.

III.2 Estrada[70]

Lux Aeterna [1966] para coro mixto *a capella*, pertenece al grupo de obras de György Ligeti basadas en la evolución de espectros masivos. El material de base es una larga secuencia imitada colectivamente bajo la forma de un canon isomélico[71] cuyas duraciones elásticas influyen para percibir la textura como un despliegue de desfases temporales. Al adquirir cada voz una rítmica propia el canon pierde todo aspecto estricto y se aproxima al efecto de reverberación, impresión enfatizada por la permanente asincronía de las voces a lo largo de la evolución temporal. El conjunto de las voces se mueve en un registro pequeño y crea un espectro sonoro continuo en el que la verticalidad aparece como una estela resonante que va cubriendo el ámbito como si se tratase de pintarlo.

La evolución de la obra crea una forma musical hecha de varios arcos que reposan en varios puntos de reposo; éstos dejan considerar cuatro distintas

[68] *Ligeti in conversation Op. Cit.*, p. 29.
[69] Este último ocurre en el registro grave con un *divisi* de los bajos, por lo que la sonoridad resultante no es tan clara como los demás ejemplos.
[70] Tomado de: Julio Estrada, tesis doctoral.
[71] Caracterizado por la repetición de material melódico. El término se ha aplicado a la repetición (a veces variada) de material melódico en las voces superiores de obras polifónicas del siglo XV que contienen isorritmo, así como a la repetición de un *cantus firmus* con diferentes ropajes rítmicos en obras de este período y de otros posteriores.
– *Diccionario Harvard, Op. Cit.*, p. 550.

secuencias, cuyos respectivos registros no rebasan por lo general el ámbito de una séptima mayor. Se expresan a continuación dichas secuencias – s1,…s4 – empleando las cifras del 0 al 11 para representar las notas de la escala y prescindiendo de los signos de coma entre los términos. Se notará que la tercera secuencia está integrada por dos voces – a, b – que parten del unísono:

s1: 5 4 5 7 6 7 5 3 8 1 3 5 6 10 9 10 0 10 8 5 7 3 4 3 6 5 10 7 9 [compases 1-37]

s2: 6 4 3 4 2 0 1 0 2 3 2 11 9 10 9 0 11 0 2 3 8 10 0 [compases 39-61]

s3a: 7 6 4 2 3 10 11 10 1 2 [compases 61-79]

s3b: 7 9 10 5 6 5 8 7 3 5 4 [compases 61-87]

s4: 10 11 8 9 8 11 0 11 7 9 7 10 8 5 6 8 9 11 6 8 6 9 7 5 [compases 90-126]

s4+: 11 2 0 [compases 101-114]

Las cuatro secuencias comparten un mismo diseño que, a pesar de su distinta extensión y amplitud de registro, sirve de función generadora de la verticalidad, consecuencia directa de movimientos ondulantes por grados casi conjuntos que cubren áreas cromáticas o de orden diatónico de la escala D12.

En la obra sólo hay un total de cuatro momentos de sincronía, mismos que apareen en los puentes, indicados con las letras de la partitura B, G y H – compases 37-39 y 87- 90– los cuatro son acordes a tres voces y solamente tres de ellos coinciden con intervalos contenidos varias veces en la secuencia: Ii 14 [2 3 7] […] Estas sonoridades verticales evocan la conversión de lo secuencial a lo vertical; sin embargo, la última agrupación vertical, ubicada en el puente en H, es un acorde menor – re# fa# la# - : Ii 18 [3 4 5]. Éste no procede estrictamente del material secuencial generado hasta entonces, sino que pide considerarlo como el resultado de una conjunción entre los segmentos s4 y s4+.

Cuarto análisis rítmico

[…] Según Pierre Michel, el ritmo de *Lux Aeterna* se basa en la técnica de taléa, 'célula rítmica que constituía uno de los principios de construcción del motete de los siglos XIV y XV' (Michel 1985, 232). Michel señala once taléas entre las distintas voces de la obra; cada una contiene dos pulsos: el primero de ellos es en todas el pulso inicial de la unidad de tiempo y, el segundo, un pulso producto de la división de dicha unidad entre 4, 5 y 6.

EJEMPLO XVI. LIGETI, *LUX AETERNA*, 11 TALEAS A PARTIR DE MICHEL (IDEM 205).

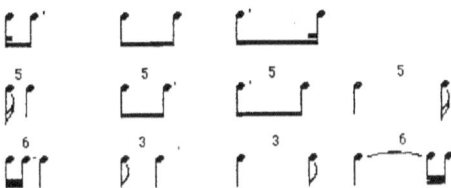

La idea de las taléas de Michel requiere aclarar que los pulsos iniciales no son considerados como elementos estructurales de la obra sino sólo los pulsos por fuera del primer tiempo; es decir, que el segundo de los pulsos constituye el punto de referencia para la entrada de cada voz. A partir de ahí la duración tiende a prolongarse en otras unidades y, o bien concluye por lo general hasta el final la nueva duración, o se integra al elemento inicial de una nueva unidad antes de la entrada del segundo pulso de ésta.

Encontramos, en el análisis de Estrada, un acercamiento planteado desde un lenguaje técnico estricto y específico, el cual requiere del lector un conocimiento previo de la teoría de la *interválica* del mismo Estrada, la cual (en términos muy generales y simples) consiste en numerar cada una de las doce notas de la escala cromática (el total de sonidos que existen en Occidente) y utilizar esa numeración como referencia de alturas. Esto, si bien provee una forma altamente estructurada y precisa de entender las relaciones de alturas y su flujo en la pieza, lo hace para un espectro muy reducido (quizás demasiado) de lectores. Para el análisis rítmico de la pieza, Estrada recurre a Michel añadiendo una muy pertinente aclaración sobre la relación de los pulsos, sus subdivisiones y el tejido rítmico que establecen en la pieza.

III.3 Michel[72]

> En *Lux Aeterna* la forma musical está construida en su totalidad como un continuo [...] la obra busca desarrollar la idea de la "luz eterna". La noción de luz es completamente estructural en *Lux Aeterna*: los pasajes "claros" se mezclan progresivamente para dar así nacimiento a nuevos pasajes "claros" [...] dando la impresión al oyente de acercarse a un tiempo primigenio de la música.

[72] Tomado de: *György Ligeti, Compositeur d'aujourd'hui*, Pierre Michel, Minerva, París, 1985.

En esta obra el compositor se preocupa por las transformaciones progresivas de armonías y de intervalos particulares. Los diferentes "estadios" armónicos y sus transformaciones deben más bien ser considerados en relación a los colores sonoros [que generan].

La polifonía de *Lux Aeterna* está construida a partir de la alternación de superposiciones más o menos cromáticas con armonías claras, comparables con acordes tradicionales utilizados sin funciones armónicas y más como variaciones o transportes de un estadio armónico anterior. Las relaciones verticales se mantienen libres de la tenaz influencia del cluster.

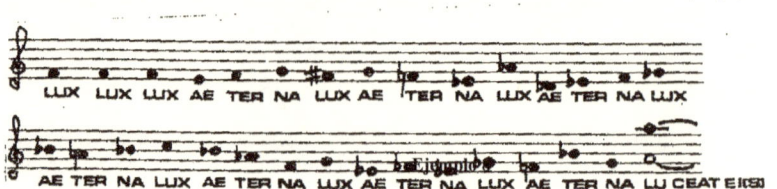

La obra tiene un doble aspecto polifónico y armónico: la polifonía es a menudo difícil de entender, su rol es el de turbar progresivamente un estado armónico claro poniendo en manifiesto otro poco a poco. Para ello, utiliza la estructura de cánones melódicos que le permiten al compositor obtener unidad entre los aspectos vertical y horizontal. Las "cristalizaciones de intervalos"[73] o pasajes armónicos claros son alternativamente el unísono, la octava y el 'acorde' formado por la superposición de una tercera menor y una segunda mayor. El comienzo de la obra (compases 1-40) ilustra un tipo de transformación frecuente en la pieza. El sonido *fa*, unísono al principio, es cantado por las diferentes voces en imitación; poco después, la primera voz (soprano) canta un *mi*, luego un *sol*, etc. La melodía del ejemplo 8 es cantada en canon melódico (sin imitación rítmica) por todas las voces femeninas; el sonido *fa* desaparece en el borroso ensamble contrapuntístico que se estira en el compás 24. La primera voz ha llegado entonces a la nota final, *la*, y todas las otras voces la alcanzan poco a poco; el ensamble polifónico se "filtra" progresivamente del compás 21 al compás 36, donde las voces forman un intervalo claro: una octava sobre el *la*. En el compás 37 el sonido *la* encadena a un acorde *fa* sostenido-*la*-*si* cantado por los bajos, un nuevo estado armónico que se turba desde el compás 40. En lo concerniente a los ritmos de las diferentes voces, Ligeti utiliza un sistema de tálea más o menos estricto. La estructura rítmica que sostiene esta evolución (así como todas las otras transformaciones en la obra) es completamente precisa: es manejada por Ligeti para acentuar ciertos pasajes de la melodía de base, así como ciertas relaciones verticales y de organización de una serie de superposiciones más o menos densas. Es imposible reconstruir la técnica de tálea empleada intensamente para deformar el curso de la composición, nos limitaremos a presentar los elementos rítmicos que el autor reparte en las diferentes voces:

[73] Término del compositor.

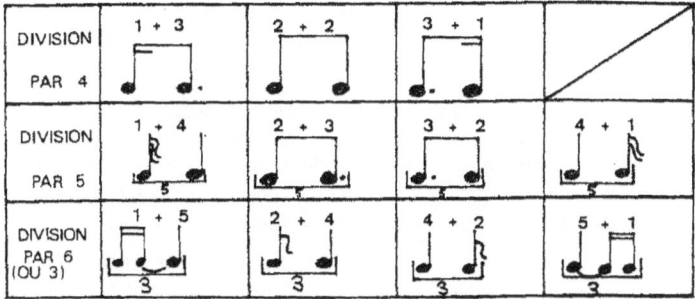

Estas tres divisiones de tiempo son distribuidas de la siguiente manera:

División en 4: soprano 3 y alto 2

División en 5: soprano 2 y altos 1 y 4

División en 6: sopranos 1 y 4, alto 3

El tratamiento del texto hace aparecer una evolución semejante a la de los sonidos: las vocales u, a, y e predominan hasta el compás 33, después la sonoridad del coro se abre sobre la i de *luceat eis*. La obra revela cinco grandes transformaciones de intervalos o armonías regidas por el modelo tercera mayor-segunda mayor (contenidas dentro de una cuarta):

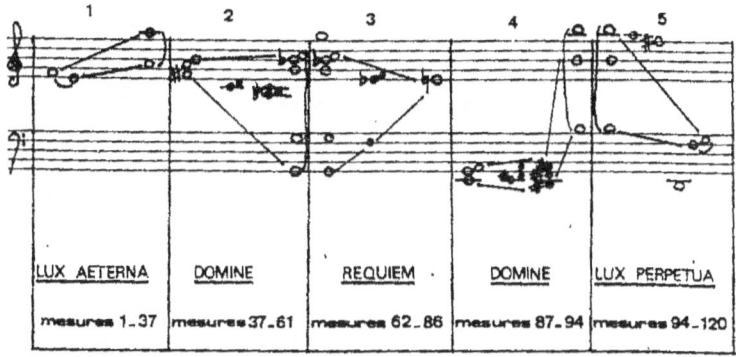

El compositor opone un sistema de transformaciones progresivas con encadenamientos armónicos de paso en la música, teniendo en cuenta sin embargo que estas excepciones están justificadas en la obra por la acentuación de ciertas partes de la forma.

[…]

La simetría de la forma musical corresponde a la disposición del texto:

> *Lux aeterna luceat eis,*
>
> *Domine, cum sanctis tuis in aeternum*
> *quia pius es in aeternum;*
> *Requiem aeternam dona eis Domine,*

et lux perpetua luceat eis; cum sanctis
in aeternum quia pius es.

El musicólogo Wilifried Grhun menciona que la unidad entre texto y música revela un proceso tradicional de adaptación musical de un texto. La música y el texto se confunden aun en otro plano: son fundidos el uno en el otro al crear una sonoridad global cambiante, portadora de ilusiones de claroscuro. [...] La materia sonora se considera como un ensamble que engloba a la música y las palabras en sus posibilidades acústicas.

Un último detalle para reforzar esta idea de simetría entre las dos partes extremas de la obra: los sonidos *re* y *si* están ausentes en la primera parte, su aparición en la última parte (bajos, compases 101 en adelante) genera una relación de balance y equilibrio de las alturas.

Las transformaciones sucesivas suceden, como hemos visto, en estructuras de canon; las melodías de los cánones se presentan así:

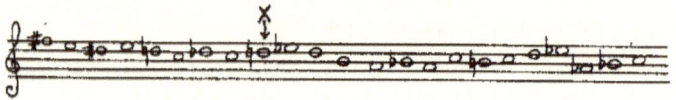

Domine

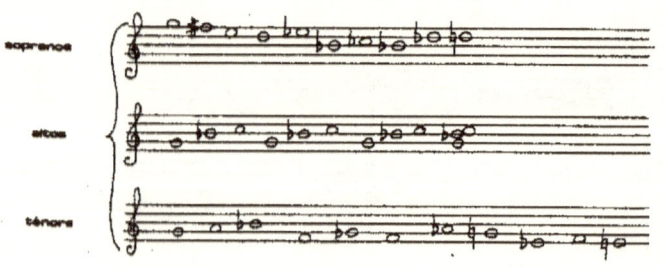

Requiem

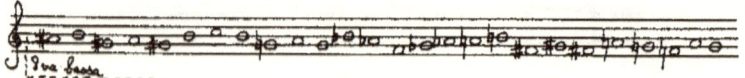

Lux perpetua

Aunque los cánones del primer *Domine* y del *Lux perpetua* son relativamente simples (*Domine*: tenores/bajos, los bajos imitan la melodía de los tenores a partir del *re* marcado con una cruz en el ejemplo anterior, *Lux perpetua*: altos), el canon de *Réquiem* es bastante complejo, se compone de la superposición de tres cánones diferentes: el primero cantado por las sopranos, el segundo por las altos y el tercero por los tenores y bajos (la melodía de los bajos no aparece en el ejemplo, es la misma que los tenores una octava abajo). La complejidad de esta parte corresponde a una búsqueda particular del compositor, a saber: dar un sonido metálico al coro mezclando los sonidos de la serie de armónicos superiores con la de armónicos inferiores.

Hallamos en Michel un análisis bien redondeado, complementado con el ilustrar y poner de manifiesto la relación entre texto y música establecida por Ligeti, y el acento en el efecto de entretejido que ello le aporta a la obra. Michel nos presenta, también, una guía general de la estructura de alturas en cada una de las secciones que él identifica de la obra, así como una revelación del tejido de los cánones de cada sección y su flujo contrapuntístico, además del ya mencionado análisis rítmico citado por Estrada.

III.4 Prost[74]

La obra toma un valor simbólico general: la luz eterna es, con seguridad, la que pedimos al Señor que otorgue a los que están muertos, pero ésta también puede ser aquella que, desde el amanecer de los tiempos, alumbra los días del hombre mortal y calienta su corazón. Por otro lado, la noción de eternidad remite a una idea fundamental en Ligeti: para él, la música suena constantemente, mas nosotros no podemos entenderla en la misma forma. Ésta se aproxima y se vuelve audible, luego se aleja y desaparece. La obra no es más que un fragmento que nos llega de un continuo sonoro no audible. [...] La música de Ligeti pone de manifiesto constantes de estilo no tomadas de ningún sistema a priori, él le llama "visión de ensamble". Es así que la visión de ensamble, forma y sonoridad general, le exige a Ligeti la elección de los medios técnicos más aptos para su realización. [...] Falta entender el término [visión de ensamble] en un sentido propio, tiene y le da siempre a la obra del compositor una relación directa entre el pensamiento plástico y el pensamiento musical. Él mismo [Ligeti] propone de *Lux Aeterna* esta representación visual, que da una idea de juego de extensión y compresión de texturas en el curso de un trayecto sonoro. Los puntos de articulación balizan las tres fases de este trayecto; puntos donde la armonía es particularmente clara (unísonos, octavas o conglomerados de dos o tres sonidos en relación diatónica). Éstos se corresponden muy naturalmente con el corte sintáctico del texto.

Tres conglomerados de tres sonidos enuncian en homofonía la palabra "Do-mi-ne" subrayando así claramente sus límites respectivos, sin marcar, sin embargo, una ruptura temporal. La continuidad está asegurada por la presencia de notas comunes que funcionan como pivotes al pasar de una frase a la otra. La irrupción repentina de un *tutti* coral marca, en el compás 61, el "justo medio" de la pieza que antes y después de los dos "Domine" se compone de dos postigos "casi iguales", de 36 y 37 compases, la estructura formal de la obra es "casi simétrica".

Para evocar la idea de luz, Ligeti escogió emplear un material de alturas esencialmente diatónico no tomado de la gama diatónica usual, sino más bien de la serie de armónicos naturales, específicamente de la sucesión de armónicos del 6 al 12 que, contrariamente a los armónicos más elevados mantienen una relación diatónica mas no tonal. De esta serie toma los

[74] Tomado de: *Dossier Pédagogique d'Analyse Musicale*, N.12, Christine Prost.

armónicos 6, 7 y 8 que forman un conglomerado compuesto por una tercera menor y una segunda mayor, este conglomerado constituye el núcleo generador de la obra (ej. 2).

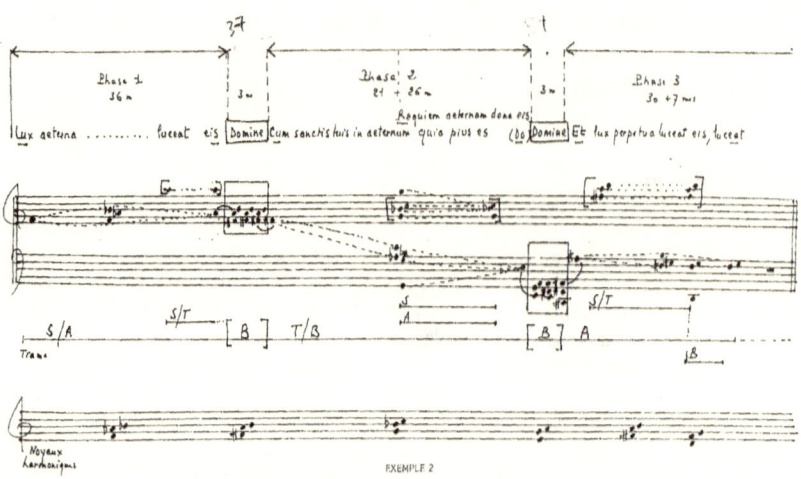

EXEMPLE 2

A este conglomerado se le suma el campo armónico inverso formado por los sonidos subarmónicos. Es de la dialéctica entre ambos campos que nace la sonoridad particular de la obra. La primera mitad de la pieza está basada en los subarmónicos; en el compás 61, sobre la palabra *Réquiem*, hacen irrupción los sonidos armónicos y la combinación de ambos campos crea entonces una sonoridad casi metálica, análoga a la que se podría esperar del sonido de las campanas (ej. 3).

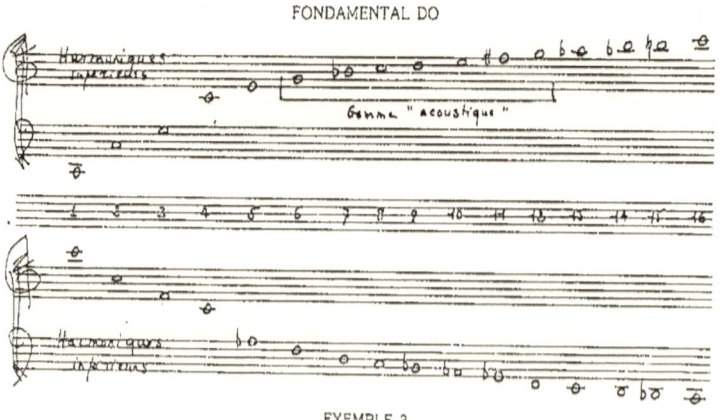

EXEMPLE 3

Las texturas cambiantes en *Lux Aeterna* se obtienen (como en el "Kyrie" del *Réquiem*) a través de la técnica de canon, conocida a fondo por Ligeti gracias

a sus estudios sobre la polifonía renacentista y, en particular, la de Ockeghem (finales del siglo XV) en quien se observa una especie de río sonoro, un flujo continuo que es el resultado de las técnicas de escritura, a la vez muy complejas y muy libres que se encuentran en las polifonías mas tardías. [...]

La melodía del canon nace, pues, a partir de la armonía que se busca y se puede representar así:

La armonía buscada es el conglomerado:

```
o
p
q
r
s
t
```

La melodía será tejida en un canon al unísono de la forma siguiente:

```
o p q r s t
  o p q r s t
    o p q r s t
      o p q r s t
        o p q r s t
          o p q r s t
```

El canon al unísono permite así escribir melódicamente una sucesión que se torna gradualmente en simultaneidad. Ligeti se pone, entonces, las reglas melódicas que le permiten realizar a la vez mezclas y borrones. Al mismo tiempo, el tratamiento específico de las estructuras rítmicas de cada voz de forma independiente, le otorgan al oído una sensación de evolución de forma global y no así la superposición de los trayectos individuales de cada voz.

El borrado de los ritmos supuestos del canon se logra por la combinación de capas rítmicas complejas que neutralizan, gracias a la ausencia de periodicidad resultante, la noción de pulsación subyacente. La técnica que utiliza Ligeti en este caso, está inspirada en los principios de la tálea, aplicada a estructuras rítmicas de los motetes isorítmicos del siglo XV.

Si bien la tálea medieval es completamente rígida y se repite sin modificación alguna a lo largo de la pieza, Ligeti utiliza táleas "elásticas", donde las relaciones de duración se pueden dilatar o comprimir según las necesidades verticales.

Ej. Una sucesión de duraciones con la proporción: 3 – 5 – 4 se puede presentar con la forma: $3_{1/3} - 4_{2/3} - 4$ o bien: 3 – 5 ½ - 3 ½ etc.

El material de base de las táleas halladas en *Lux Aeterna* es la subdivisión de la negra en 4, 5 o 6 unidades.

Como podemos ver, Prost entrega un análisis de trazos grandes pero no por ello menos revelador en cuanto a detalles de estructura y forma se refiere. Haciendo hincapié en la construcción de armonías verticales como eje generador de la obra, al cual se ajustan las táleas rítmicas y sobre el que se orienta el flujo de los contrapuntos melódicos y los cánones al unísono. Evidencia, también, un trazo formal amplio respecto a la forma de la obra, es decir, su simetría general.

Luego de ver los cuatro análisis encontramos que Estrada, Michel y Prost coinciden plenamente en la estructura de las táleas, a la cual Steinitz no hace referencia alguna, mientras que, a su vez, nos presenta el análisis más completo del *cantus firmus* a partir del cual se construye la pieza. Respecto a la forma general no presentan coincidencias, Steinitz encuentra tres secciones de cánones, Estrada nos dice que la obra se divide en cuatro secuencias, Michel habla de cinco grandes transformaciones de intervalos, mientras que Prost apunta, como ya se mencionó, a una división simétrica en dos grandes secciones. Me parece digno de resaltar que estos mismos números, puestos en evidencia por cada una de las perspectivas de los especialistas citados, coinciden con los números de las divisiones rítmicas halladas en las táleas rítmicas: 4 (2+2), 5 y 6 (3+3). Pareciera como si se tratase de un fractal que recorre desde las unidades mínimas de construcción de la

obra, hasta el arco de su despliegue total, y el cual se revela en distintas formas a las distintas perspectivas elegidas.

Al mismo tiempo, creo valioso apuntar (a modo de contribución altamente discreta) un rasgo que personalmente encuentro característico en las obras de Ligeti y que ninguno de los cuatro análisis citados menciona. Se trata de un constante ascenso hacia una composición de textura cada vez más tensa, más aguda, más estridente. Un fluir continuo e inescapable (como víctima de una todo-poderosa ingravidez) que lleva al escucha al máximo punto de suspensión y saturación para luego experimentar, inexplicablemente, un cambio diametral, como si, más que caer, repentinamente el escucha apareciese en el otro extremo del campo dinámico y del rango de alturas, hallándose, de pronto, en una textura tan grave como es posible, casi fundida con el entorno, apenas audible. Este gesto lo encontramos en *Volumina*, *Atmosphères*, *Réquiem*, *Lontano*, *Ramifications*, así como en algunos de los estudios para piano. Podría referirse, creo, como otra "señal Ligeti", dado su recurrente uso como punto de inflexión en la trayectoria del arco de las piezas de dicho autor.

Respecto a un planteamiento de análisis estético que abunde más allá de los parámetros de ejecución técnica, de entre los autores elegidos, Michel y Prost hacen mención del aspecto simbólico de la obra a manera de preámbulo contextualizador del análisis técnico, mientras que Steinitz y Estrada, no lo mencionan en absoluto.

Tomemos como guía, entonces, el sistema de las artes derivado de la estética del límite de Eugenio Trías para permitirnos abordar la dimensión simbólica-estética que adscribimos a la pieza, para luego construir y formular una lectura tendiente a la óptica de una hermenéutica simbólica de las formas artísticas.

IV. SISTEMA DE LAS ARTES DE EUGENIO TRÍAS: ESTÉTICA DEL LÍMITE

En su libro *Lógica del límite*, Eugenio Trías busca desarrollar una "lógica sensible" pertinente y aplicable al análisis y estudio de las formas sensibles las cuales, dice, desprenden sentido a través de las formas artísticas. Presenta también el concepto de "límite" como gozne que a la vez une y escinde, comunica y separa la frontera entre dos dimensiones que define como "cerco hermético" y "cerco apofántico". El cerco hermético es el entorno de lo inefable, de ese "aquello otro" que comparece frente a la razón y resiste toda explicación lógico-racional. Este cerco emana desde el centro del Ser en sí mismo: el Ser en tanto que Ser. El cerco hermético constituye el reino de la memoria, el *ades* de los griegos, el hogar de las musas que se muestra replegándose sobre sí mismo como misterio (*mystos*), como enigma perpetuo, impenetrable y permanentemente anhelado por las formas artísticas.

Por su parte, el cerco "apofántico", o del aparecer, designa al *mundo* que se dan los existentes, el cerco o entorno del pensar-decir, del discurso dia-lógico, de lo concreto y tangible, el reino de la razón iluminada (ilustrada) que intenta dar figura a aquello hermético que, también, lo constituye, pero al que sólo se accede de manera "indirecta o analógica" (Kant) a través de la trama de las *formas* o *categorías simbólicas* que evocan desde el límite aquel misterio. La *razón fronteriza* emerge como el *Logos* o pensar-decir que cuenta del acontecer simbólico de aquel misterio que siempre se repliega hacia lo hermético.

I

Trías presenta un esquema que busca dar estructura al estudio de las distintas disciplinas artísticas de acuerdo con su grado de proximidad con ese límite, estableciendo una primera distinción entre artes fronterizas (música y arquitectura) y artes apofánticas. Y una segunda, paralela a la primera, entre las artes de reposo y las artes del movimiento. Estas últimas constituyen los fundamentos ontológicos de lo que se suele llamar espacio y tiempo.[75]

[75] A modo de complemento, y con un valor altamente sugerente, aludimos a los conceptos de Tiempo y Espacio como los define el pensador inglés J. G. Bennett en su libro *The Dramatic Universe*:
Tiempo.- *(i) El tiempo es la condición de actualización. (ii) La actualización es una sucesión ordenada. (iii) La actualización de enteros es una característica de todo*

La distinción entre reposo y movimiento y las nociones que establecen de espacio y tiempo, nos deja contemplar esa intersección que permite distinguir las artes del movimiento (música y literatura) de las del reposo (arquitectura y pintura).

> Sobre esta distinción cabalga la distinción «moderna» del espacio/tiempo, que en Platón y en Aristóteles es pensada, correctamente, como la derivada de la distinción «previa» entre reposo (*stásis*) y movimiento (*kinésis*). La modernidad (así Kant) piensa lo que aparece (o el ente) desde la subjetividad (metafísico-tracendental). Piensa el fenómeno abierto por esas formas *a priori* de lo sensible que al sujeto le permiten (según Kant) hacerse cargo de los fenómenos.[76]

En reposo aparece el espacio como lo que da medida y número a las cosas que se muestran, que *suceden*. Este es el entorno natural de la arquitectura como generadora de ambientes (*Umwelt*), esa zona que da forma al entorno y crea un espacio habitable que media la relación del habitante con el mundo. El movimiento toma su medida y número del tiempo y su continuo discurrir.

Sobre la distinción entre artes fronterizas y apofánticas Trías, desde su estética del límite, postula que las artes de frontera dan forma y sentido (o *logos*) a ésta, y las artes mundanas (apofánticas) dan forma y sentido al mundo en el modo de la imagen simbólica y la palabra poseedora de significado.

fenómeno. (iv) La actualización es conservadora e irreversible. (v) Todo entero se actualiza conservando el total de su completitud. (vi) Todo entero se actualiza irreversiblemente respecto a su in-completitud. (vii) Todo entero está sujeto a la determinación de su propio tiempo-característico. (viii) El orden temporal va en dirección del incremento de probabilidad.
En suma, las características del tiempo son: sucesividad, resistencia, continuidad, conservación e irreversibilidad.
***Espacio**.- (i) El espacio es la condición de la presencia. (ii) Cada ocasión es presente. (iii) La presencia es independiente de la potencialidad y la actualización; es decir, de la eternidad y del tiempo. (iv) Cada entero tiene una 'presencia-característica' que es la suma de sus relaciones exteriores. (v) Todos los enteros están presentes el uno al otro. La presencia común de dos enteros determina una propiedad única llamada 'intervalo'. (vi) Cada presencia-característica está determinada por magnitudes que pueden agruparse en tres conjuntos independientes. A ello se le llama 'configuración'. (vii) Cada presencia-característica divide el espacio en tres partes; una parte enteramente dentro y una enteramente fuera de ella. La tercera parte, que es común a ambas, se llama 'superficie'. (viii) Una presencia-característica, considerada sin referencia a una distinción interna, se llama un 'punto'. (ix) El espacio es la condición determinante de la co-existencia de todas las presencias-características. – The* Dramatic Universe, Bennett John G., Hodder & Stoughton, Londres, 1956, p. 156.
[76] *Lógica del límite*, Trías Eugenio, Destino, Barcelona, 1991. p. 101.

> Pero *antes* de ser figurado y significado ese mundo debe ser conformado por las artes ambientales que desbrozan el ambiente, la atmósfera de lo ambiental, es decir, la arquitectura y la música verdaderas nodrizas respectivas de la pintura y de las artes del lenguaje.[77]

Trías analiza así los nexos y las relaciones entre las diferentes artes, construyendo un diagrama estrellado que constituye el emblema conductor de esa lógica sensible, o estética del límite. Para efectos de esta investigación enfocaremos nuestra explicación del modelo a las artes de frontera (música y arquitectura) y a la relación del gozne o límite entre los cercos apofántico y hermético, así como al proceso de manifestación de ese límite en la forma artística en específico.

> El centro del diagrama estrellado está ocupado por aquel *trascendental estético* al que todas las artes aspiran, o al que quieren dar forma (categoría sensible) a través de su producción (*poiein*). Ese trascendental (lo bello, lo sublime) constituye el punto de fuga que cierra el horizonte y su límite hacia detrás, hacia «la cosa» (cerco encerrado en sí). En el límite centellean aquellas ideas, *eidos*, formas de lo bello que resplandecen como objetivos de producción artística desencadenados por la erótica que hacia esa belleza se encamina. Lo sublime designa esa tendencia hacia la fuga de lo bello «mas allá del universo estrellado». En cuanto a lo siniestro y lo monstruoso, comparecen en el mundo cuando se quiere o pretende hacer patente y plenamente revelado cuanto existe más allá del límite o la frontera. [...] Lo sublime es la bisagra entre lo bello y lo siniestro.[78]

De esta forma, el modelo (o sistema de las artes) se representa así:

[77] Trías Eugenio *Loc. cit.*, p. 101.
[78] Trías Eugenio *Loc. cit.*, p. 102.

En el centro del diagrama, donde confluyen las líneas de nexos entre las distintas disciplinas, encontramos la x, lo trascendental, lo místico. El hogar del "aquello otro" completamente distinto (o *ganz andere* como lo llama Mircea Eliade), del secreto de la forma de la belleza, y allí resplandece la línea o límite que fija la aspiración de *Eros* que preña y atraviesa a todas las artes.

Queda pues, *más allá de la frontera*, un cerco ontológico, replegado en sí mismo inaccesible e inaprensible por el logos ya sea sensible (arte) o reflexivo filosófico (filosofía).

> Constituye [este cerco] el inaccesible centro, o «poder del centro» de un diagrama estrellado [...] En torno a ese centro (apolíneo-dionisíaco) trazan su distinto paso de danza las distintas musas. [...] En el centro de ese diagrama estrellado se yergue el ideal tiempo de Apolo que cada una de las artes quiere construir, pues cada una de ellas posee la misma imantación, o sufre de la misma inquietud y del mismo anhelo: adueñarse de la Ley o de la Norma que gobierna ese poder del centro que se sustrae a toda apropiación lógico-artística.

El círculo polar señala esa zona liminar más allá de la cual todo es secreto y misterio, constituyendo el ámbito encerrado en sí de lo sagrado (cerco hermético).[79]

II

[79] Trías Eugenio *Loc. cit.*, p. 109.

El arte y la filosofía dan *forma lógica* al límite que ocurre entre la x y lo que *puede decirse*. Trías postula que este límite se da como un gozne entre ambos cercos, como una triple frontera o un espacio que a un tiempo mira hacia fuera, hacia adentro y mantiene una zona de contacto entre ambos que a la vez une y separa los dos cercos, como dos esferas en permanente giro una sobre la otra.

El límite se muestra, antes que nada, como la condición y presupuesto mismo de la proyección del mundo, destacando así a las artes fronterizas que dan forma y sentido a ese límite. Éstas se despliegan en el límite, y desde él hacen posible que el mundo se muestre como es, como un ámbito susceptible de ser habitado.

Recurrimos aquí a Mircea Eliade, quien en su libro *Lo sagrado y lo profano* expone el concepto de hierofanía como la manifestación o revelación de lo sagrado:

> El hombre entra en conocimiento de lo sagrado porque se manifiesta, porque se muestra como algo diferente por completo de lo profano. Para denominar el acto de esa manifestación de lo sagrado hemos propuesto el término *hierofanía*, que es cómodo, puesto que no implica ninguna precisión suplementaria: no expresa más que lo que está implícito en su contenido etimológico, es decir, que *algo sagrado se muestra*. [...] Se trata siempre del mismo acto misterioso: la manifestación de algo ‹‹completamente diferente››, de una realidad que no pertenece a nuestro mundo, en objetos que forman parte integrante de nuestro mundo ‹‹natural››, ‹‹profano››.
> El occidental moderno experimenta cierto malestar ante ciertas formas de manifestación de lo sagrado: le cuesta trabajo aceptar que, para determinados seres humanos, lo sagrado pueda manifestarse en las piedras o en los árboles. Pues, como se verá en seguida, no se trata de la veneración de una piedra o un árbol *por sí mismos*. La piedra sagrada, el árbol sagrado no son adorados en cuanto tales; lo son precisamente por el hecho de ser *hierofantas*, por el hecho de ‹‹mostrar›› algo que ya no es piedra ni árbol, sino lo *sagrado*, lo *ganz andere*. [...] Lo sagrado está saturado de ser. [...] La oposición sacro-profano se traduce a menudo como una oposición entre lo *real* e *irreal* o pseudo-real. [...] Es, pues, natural, que el hombre religioso desee profundamente *ser*, participar en la *realidad*, saturarse de poder.[80]

Encontramos en la noción de Eliade de "hombre religioso" u hombre "sacro" una similitud con el "habitante de la frontera" de Trías, y en la descripción que cada uno ofrece sobre el despliegue y manifestación del "aquello otro" perteneciente a un mundo (o cerco) "completamente distinto" en el mundo concreto y tangible, común y mesurable por todos. La exposición de Eliade podría representarse gráficamente de la siguiente forma:

[80] *Lo sagrado y lo profano*, Eliade Mircea, Labor, Barcelona, 1992, pp. 18-20.

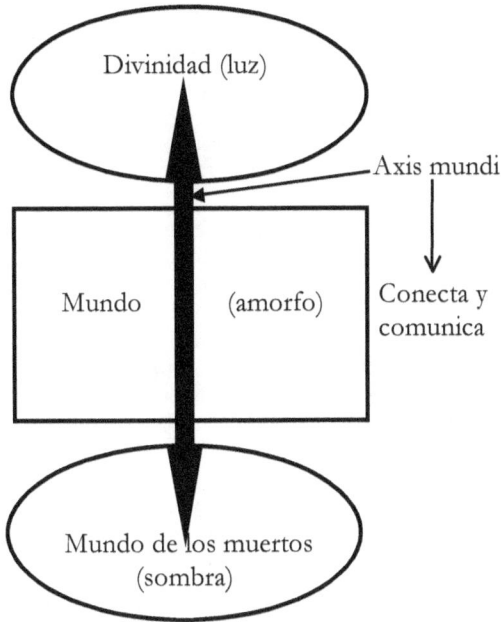

El hombre religioso proyecta su anhelo (añoranza) por lo real (divino) mediante la construcción y/o sacralización del espacio, generando así un *axis mundi* que sacraliza y da forma al espacio/tiempo profano. En ese anhelo encontramos una diametral similitud con la imantación de la que Trías, dice, todas las artes están embebidas.

En algunas tradiciones de disciplinas escénicas el escenario se considera un espacio sagrado, se define y se consagra como tal inaugurándose así como el terreno sobre el cual ese "aquello otro" puede manifestarse. La ejecución musical (*performance*) sobre ese escenario crea ese puente con lo real, con el límite replegado en el cual el acto de comunicación (comunión, común-unión,) con el cerco hermético (y por lo tanto el Ser) puede suceder. El *performance* tiende un puente con lo inefable, abriendo un espacio dentro del cerco apofántico dando lugar y ocasión para su revelación en el mundo amorfo, y así prefigurándolo y dotándole de un sentido pre-lógico sobre el que un discurso racional puede hacerse.

La naturaleza limítrofe de las artes fronterizas se advierte en el carácter figurativo-simbólico que les es inherente. Su lenguaje de creación, imaginario y formulación se desenvuelven en un plano abstracto, se

acercan a pensar lo que no puede decirse. En ellas las figuras que diseñan, carentes del recurso de los iconos y de los signos, se alzan al horizonte del Ser a través del lenguaje del símbolo. Éste, por definición, une indirectamente una figura (con todo su espesor material) con un referente que se fuga en el cerco encerrado en sí, en el ámbito del *Ainigma*. Todo símbolo une, en efecto, una figura del mundo con el enigma.

> Lo paradójico del símbolo estriba en que «aquello otro» a lo cual alude y con lo cual se relaciona no puede ser determinado con claridad y precisión; subsiste como palabra enigmática (de doble filo; o que se esconde al mostrarse). Eso a lo cual el símbolo se refiere (su referente) es un Enigma. Éste es la «voz» del cerco hermético, o cerco que se repliega en sí (lo que Kant, rigurosamente, llamaba la «cosa en sí»). En cierto modo el «referente» del símbolo, su «significado» es esa cosa (en sí) que jamás puede ser esclarecida.[81]

En cuanto a la naturaleza del símbolo y su lenguaje recurrimos a René Guénon, quien sostiene que ésta, la naturaleza del símbolo, es esencialmente sintética, por lo tanto intuitiva, por lo que es más apto que el lenguaje para servir de apoyo a la "intuición intelectual", a la que coloca por encima de la razón misma.

> Si se demuestra que el simbolismo tiene su fundamento en la naturaleza misma de los seres y las cosas [...] ¿no da pié esto para afirmar que el simbolismo es de origen «no humano» como dicen los hindúes, o, en otros términos, que su origen se halla más lejos y más alto que la humanidad?[82]

Encontramos aquí una notable similitud con la noción de cerco hermético postulada por Trías. Guénon sigue: *"el pensamiento se expresa en formas que lo ocultan y lo revelan a un tiempo"*,[83] estas formas no son otras que las formas simbólicas. Tenemos, pues, la misma descripción que Trías da para referirse al comportamiento del límite o el punto de contacto entre el cerco hermético y el apofántico. Se sigue de esto que la naturaleza del lenguaje (si es que puede llamársele así) al interior del cerco hermético es necesariamente simbólica, es decir, por encima (o anterior en sentido lógico) del discurso dia-lógico del pensar-decir que prefigura lo tangible en el cerco apofántico. El símbolo, al ser de naturaleza sintética, concentra y condensa en un solo *tiempo y*

[81] *Lógica del límite, Loc. cit.*, pp. 36-37.
[82] *Símbolos fundamentales de la ciencia sagrada*, Guénon René, Paidós Orientalia, Barcelona, 1995, p. 18.
[83] *Ídem.*

espacio aquellas ideas puras, *eidos, formas de lo bello*, como las llama Trías, que se revelan al desdoblarse el límite, por las artes fronterizas, en el punto de encuentro con la presencia del habitante del mundo elevado, al visitante de esa frontera que resplandece entre el cerco del Ser y el del aparecer.

Por tanto, un acercamiento a esa *frontera de la razón* que se sostenga en un lenguaje simbólico está más próximo a explicar la naturaleza de esa imantación por aquello otro, *más allá de frontera*, en los términos propios de su origen.

III

Sobre las artes de frontera (música y arquitectura), Trías sostiene que su principal característica es la aguda conciencia que tienen (o pueden tener) en relación con el núcleo o centro del cerco hermético, que sólo puede comprenderse simbólicamente. Debido al espacio vacío y libre a la interpretación que por su naturaleza dejan entre su diseño o planeación (un plano o una partitura), que es necesariamente abstracta e intangible (se puede pensar pero no puede decirse), y su ejecución (como interpretación o como construcción) que es concreta y actualizada (se escucha, se habita), es que Trías las designa como fronterizas.

> Por definición esas artes dejan un inmenso vacío o hiato entre el número o la medida en que juegan sus opciones formales y el núcleo de cuasi-significación que actúa como cuasi-referente. Son artes por naturaleza formalistas que [...] dejan en la indeterminación ese vano o espacio entre tal diseño formal y tal núcleo de cuasi-significación. Allí sólo puede tener lugar una esquematización *simbólica* abierta a la libertad.[84]

En la construcción de su lenguaje intrínseco ambas poseen el grado de abstracción más alto que ofrecen las artes, lo cual las acerca en su génesis al lenguaje ontológico del cerco hermético. Por otro lado, al momento de su ejecución cumplen cabalmente con las características de tiempo y espacio como las postula Bennett, siendo la ejecución musical una manifestación continua, sucesiva e irreversible; una construcción arquitectónica inaugura un ambiente, "crea" un espacio que media entre el entorno y el habitante, generando así un contexto en el que la presencia puede darse.

> En este sentido tanto la música como la arquitectura son artes estructuralmente abstractas, mientras que pintura, escultura o poesía y narración pueden llegarlo a ser en cierta constelación histórica (por ejemplo

[84] *Lógica del límite*, *Op. Cit.*, p. 111.

la Modernidad). Pero no lo son en cuanto a su estructura. Es más, cuando las artes apofánticas tienden a la abstracción, ello es índice de cierta voluntad de repliegue hacia el universo específico de la música y la arquitectura. La moderna abstracción debe ser interpretada, en efecto, como una voluntad de replegar la poesía en música y las artes plásticas en el dominio formal-simbólico pertinente a la arquitectura.[85]

La música y la arquitectura se instalan de origen en eso que suele llamarse *medio ambiente* (*environnement, Umwelt*): algo previo y anterior en relación con lo que debe llamarse propiamente *mundo*. Para que haya mundo, experiencia del mundo y de los límites del mismo, debe formarse y cultivarse primero aquello que lo presupone. La música determina y da forma al ambiente, lo mismo que la arquitectura; ésta da forma al ambiente que se despliega como espacio (o en reposo), mientras que la música determina la forma ambiental que hace posible toda experiencia del movimiento y del tiempo (y de aquello que en el tiempo se despliega, como es la palabra).

> En este sentido tiene razón Severino en llamar a la música «la casa del lenguaje», pues constituye un *habitat* que hace posible, como condición previa *a priori*, que alguna vez exista ese milagro que es el lenguaje. La música es, desde este punto de vista, nodriza del *logos*, pensar-decir, su medio materno y su matriz, su materia todavía no «signada» por esa circuncisión que instituye el signo lingüístico.[86]

La música, lo mismo que la arquitectura, debe ser habitada. Eso significa que mantienen ambas un nexo inmediato y espontáneo con el *hábitat* (*Umwelt*, ambiente). La música nos envuelve, como en general toda la sonoridad-ambiente, del mismo modo como nos envuelve el ámbito que determina la arquitectura. Crea una segunda naturaleza, formada, cultivada (ambiente), en relación con la primera, salvaje y sin cultivar (entorno).

> Ambas, arquitectura y música, se sitúan en el intersticio mismo entre naturaleza y cultura, o entre materia y forma, o entre lo prelingüístico y el *logos*, elaborando y dando forma a ese *intersticio fronterizo*. Trabajan en la frontera y dan forma y determinación a esa frontera *en tanto que frontera*: la música, abriendo un espacio cultivado y formado por donde conducir el movimiento, el fluido temporal o el «eje de las sucesiones»; la arquitectura, abriendo y cultivando, o dando forma y determinación, al espacio mismo, a eso que reposa en sí, a esa dimensión del *topos* que se desprende del *cerco del aparecer*. Pero toda vez que ese doble componente (espacio y tiempo) está sintetizado en el ser concreto, ambas, arquitectura y música, revelan, al dar forma a uno y otro de los componentes de la síntesis, al verse en la exigencia de *analizar* esa

[85] *Lógica del límite*, Op. Cit., pp. 60-61.
[86] Ibíd., p. 41.

> síntesis destacando el tiempo o el espacio, la necesidad de presuponer en la forma misma de la dimensión reprimida. La semejanza de la música con la arquitectura estriba en que ambas dan forma (espacial y/o temporal) al ambiente. Ambiente, *Umwelt*, es el mundo circundante, eso que nos envuelve y nos rodea y a lo que, en rigor, debe llamarse *cerco*. Ambiente es el cerco dentro del cual se aposenta un ser vivo que lo habita. Habitar hace referencia a esa relación con el cerco que actúa sobre el habitante como envoltura, envoltura sonora o envoltura objetual (si así quiere decirse). Mejor llamar a esta segunda el mobiliario que acompaña, envolviendo, al fronterizo, y que se asienta en algo que quiere o pretende ser fijo (*inmueble*).[87]

Ambas, música y arquitectura, dan forma a lo que nos envuelve, el *cerco* previo al mundo que constituye nuestro ambiente y nuestra atmósfera. Su característica principal consiste en que son capaces de propiciar eso: una atmósfera.

> Tanto el espacio sonoro, en su fluir temporal, como el habitar urbano-arquitectónico actúan de modo *sub límine* en relación con la «conciencia» y «voluntad» del fronterizo. De hecho actúan en el *limes*, en el límite mismo de su despunte como habitante de la frontera. En ese límite se produce el fluir temporal-sonoro al que la música da forma, forma que actúa como presupuesto «previo» respecto al significar lingüístico. [...] En el límite comparecen, pues, estas artes como las primeras que deben ser consideradas en una estética que tenga en el límite su determinación ontológica.[88]

Como complemento a lo expuesto en este capítulo, incluimos el modelo de Trías tal y como fue desarrollado y presentado en cátedra por el doctor Manuel Lavaniegos:

[87] *Lógica del límite, Op. Cit.*, pp. 45-46.
[88] *Lógica del límite, Op. Cit.*, p. 47.

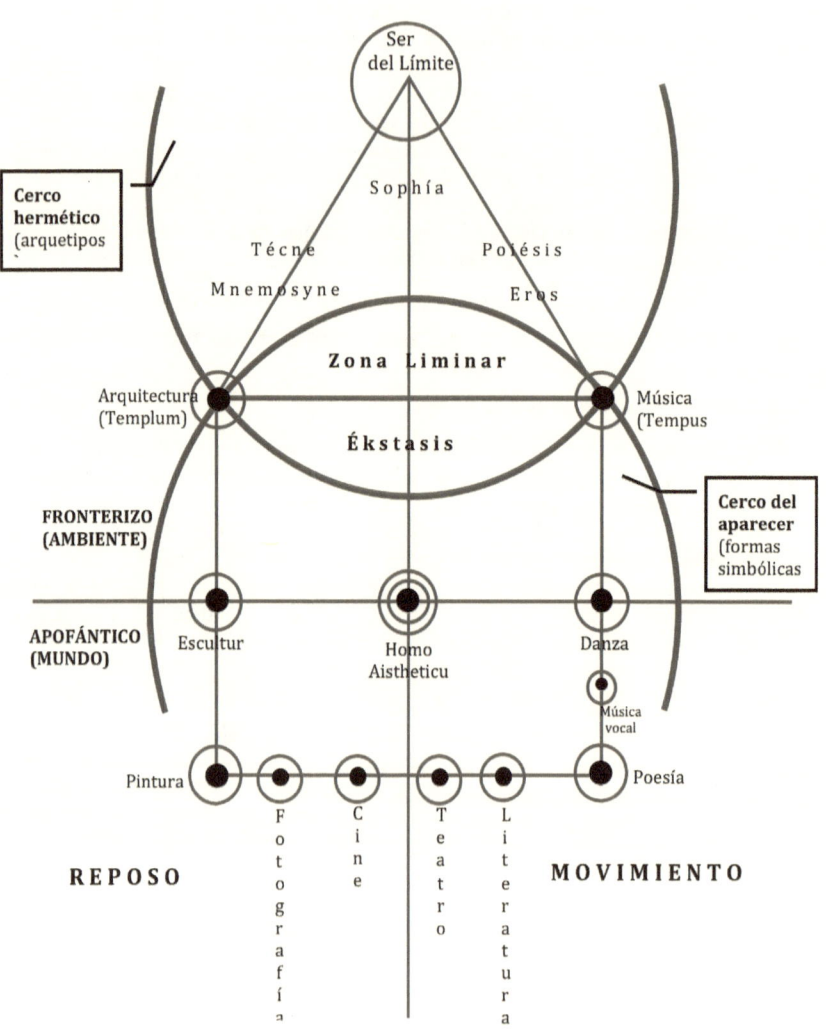

Luego de esta explicación sobre los conceptos de límite, cerco hermético y las potencias que en ellos se alzan y les otorgan sentido, en el siguiente capítulo presento un análisis interpretativo de *Lux aeterna*, bajo un marco contextualizado por una lógica sensible, procurando acercarnos, mediante la óptica de una hermenéutica simbólica, al carácter polisémico de la pieza, buscando en ella los elementos que se enuncian como simbolismos musicales, sujetos al análisis de una razón fronteriza. Una estética sensible que aspira a acercarse al horizonte de luz que resplandece allí donde la razón guarda silencio y el sentido se desprende de formas de un *logos* simbólico que prefiguran al existente. Aventuremos, entonces, nuestra interpretación sobre el por qué *Lux aeterna* se nos revela como una realización pura, desde el *limes* mismo, orientada en la dirección del centro del cerco hermético.

V. EN LAS ORILLAS DE LA LUZ

> *I was neither living nor dead, and I knew nothing,*
> *Looking into the heart of light, the silence.*
>
> - T.S. Eliot, *The Waste Land*.

En el verano de 1966 Ligeti estuvo cerca de morir en una operación de emergencia por intestino perforado. Permaneció hospitalizado en Viena siguiendo un lento proceso de recuperación, fuertemente sedado con morfina, en tal grado que dos meses luego de ser dado de alta tenía tan escasa noción de la realidad que no se le permitía salir solo a la calle. Permaneció adicto a la morfina durante tres años más. Estando hospitalizado llegó a él una carta de Clytus Gottwald (director de la Schola Cantorum de Stuttgart),[89] comisionándole que escribiera una pieza para coro *a cappella*. Al momento de leer la carta Ligeti tuvo una visión de armonías eufónicas "extremadamente claras", y escribió un esbozo de la estructura de alturas de la pieza, hizo a un lado el trabajo que recién comenzaba con el *Concierto para cello* y decidió volver a uno de los movimientos restantes de la Misa de difuntos: el 'Lux aeterna'. Acerca de ella, Trías en su más reciente publicación *La imaginación sonora*, escribe:

> Una obra sublime, de un misticismo y modernidad sin tacha (unión de la cual Ligeti tiene la clave). Pocas veces se ha alcanzado tal calidad intensa y mística en una música de exigencias vanguardistas a toda prueba.[90]

Lux aeterna fue concebida en un momento de la vida de Ligeti en que su contacto con la realidad concreta, comunicativa-racional con el mundo estaba parcialmente suspendida. En un estado de experiencia limítrofe muy cercano a la muerte y atravesando un muy intenso dolor físico, un estado, puede decirse, en el que la razón crítica, objetiva, analítica y discursiva queda, en el mejor de los casos, involucrada apenas parcialmente. Se da, allí, un acercamiento con *"el habitante del cerco hermético (el inmortal, o el que, desde la perspectiva de los vivos, comparece como «infinitamente muerto»);"*[91] es decir, con aquello que yace reposando en sí mismo más allá del límite. Le adscribimos a este acercamiento una importancia singular no sólo para

[89] http://www.carus-verlag.com/index.php3?BLink=Gottwald
[90] *La imaginación sonora*, Trías Eugenio, Barcelona, Círculo de lectores/Galaxia Gutemberg, 2010, pp. 508-509.
[91] *Lógica del límite*, Op. Cit , p. 103.

la elección de temática, sino para el espíritu que preside la completa realización de la obra de Ligeti, ¿por qué retornar a los difuntos? Encontramos que con *Lux aeterna* se da una secuencia de cierre y renovación dentro de la obra del compositor, para quien el principio de Tánatos es un tema recurrente que le acompaña a lo largo del conjunto su producción. Y es justamente ese principio una de las potencias o características implicadas en el horizonte que delinea el límite: "*se asume aquí la paridad ontológica de los vivos y los muertos: ambos son. Ambos forman una comunidad dialéctica y dialógica.*"[92]

Con esto queremos señalar que el origen de la pieza se halla, si bien determinado por condiciones extremas y poco deseables, en una de las manifestaciones más intensas y expresivas de la realidad del límite y de ese cerco al que Trías se refiere como hermético, el cual se nos revela, al transfigurarse ese contacto en virtud de la elaboración creativa de Ligeti, como zona de confluencia de Eros y Tánatos hacia el reino del Ser. Un estado en el que la existencia tangible comienza a difuminarse; más que un lugar o un plano espacial distinto es una especie de experiencia de una calidad de presencia. Allí, en la frontera de ese cerco, el canto de las musas se alcanza a oír, apenas perceptible por el oído interno de aquel que se acerca, como un flujo continuo que discurre en transformación constante, sin una liga fija al espacio, como si fuese el sonido producido por el *eterno* girar de dos esferas de cristal una sobre otra.

Ligeti nombra a la trayectoria o viaje de este canon —que por lo demás es una parte tradicional de la liturgia de la misa de difuntos— con las palabras "*lux*" y "*aeterna*" como los símbolos indisociables que aluden a la paradójica no-dimensión o dimensión plenamente **imaginal** del existente; como experiencia limítrofe radical hacia lo **inefable** de la infinitud absoluta, invisible, que arrasa y trasciende y se desprende de los contornos de todos los parámetros tempo-espaciales, o los lleva a vibrar hacia el vislumbre musical/simbólico de lo que no tiene límites, la eternidad yuxtapuesta a la fuente de la cual emana perpetuamente toda luminosidad; tan insondable como la oscuridad total.

Lux aeterna nos acerca, pues, a la voz de la eternidad[93], la cual es, a todas luces, un concepto absolutamente relevante a la constitución de la

[92] Ídem.
[93] Resulta, de nuevo, sugerente referirnos a las ideas planteadas por J.G. Bennett sobre la noción de "eternidad", a la cual, sin embargo, la intuición poética y artística arriban como un símbolo vivo e irreductible que aúna y a la vez trasciende los niveles de determinación señalados por Bennett:

pieza, y lo hace en ese resplandor que ejerce sombra a la razón. La voz de aquello que no habla, que *no existe* sino que *ES,* eternamente ES, la voz que se despliega como luz inmanente al cerco hermético. Los muertos no hablan, pero se puede hablar de ellos; más aún, se les puede hacer hablar simbólicamente dando su voz a la poesía (el lenguaje de la verdad), y traer de vuelta su presencia a través de las formas más allá del lenguaje, en un entorno donde ese *aquello otro* se manifiesta y se revela en el fluir de la luminosa sonoridad, a la vez que al esconderse se repliega sobre sí mismo.

En *Lux aeterna* encontramos, pues, un acercamiento, una magnificación a esa especie de campo invisible que imanta a la música en su anhelo de contacto con el Ser en sí mismo, con el centro del cerco hermético. Esa aura o tejido iridiscente del campo armónico que se despliega entre las notas, que constituye la forma y orden interior de las mismas y las mantiene unidas entre sí; ese carácter que preña al silencio y lo usa como vehículo para comunicar aquello que no puede decirse porque trasciende las fronteras del lenguaje hacia un territorio más allá de la razón.

Una característica constante en la obra de Ligeti es el uso del color como piedra angular, como valor en sí mismo (herencia de Debussy), la

Definimos la eternidad como la condición de la potencialidad. Es necesario, sin embargo, entender que la existencia potencial y la existencia actual son ambas modos de ser. Esto puede ser fácilmente visto en la ley de conservación la cual indica que la suma de la energía potencial y cinética de un sistema de cuerpos moviéndose sin restricción es una constante. [...]
(i) La eternidad es la condición de la co-existencia de las potencialidades. (ii) Toda ocasión tiene su patrón característico de potencialidades. (iii) La Apokrisis es la propiedad mediante la cual la integridad manifiesta su relatividad en la eternidad. (iv) El intervalo apokrítco es una medida del rango de potencialidades presentes en un todo determinado. (v) Cada todo tiene un patrón eterno mas o menos coherente que determina su cohesión interna y por lo tanto su habilidad de actualizarse sin desintegrarse. (vi) Una entidad cuyo patrón eterno ocupe sólo un nivel en la eternidad está completamente determinado en todas sus actualizaciones. (vii) Los niveles en la eternidad forman una serie ordenada de intervalos apokríticos en aumento hasta el grado más alto de potencialidad presente en la ocasión dada. (viii) Los niveles en la eternidad se influencian mutuamente de forma tal que el nivel más alto organiza los mas bajos y el nivel más bajo desorganiza los más altos.*
** Esta palabra está tomada del verbo griego αποχρινω con el significado de separación en distintos niveles, como cuando dos héroes se separan de las filas ordinarias de hombres para batallar juntos. (Cf. Ilíada, v.12) Αποχρινθηναι se utiliza para denotar la separación de lo fino de lo grueso. – The Dramatic Universe, Op. Cit., p. 163.*

cual está presente como elemento constitutivo privilegiado en *Lux aeterna*.

> Ligeti transita de la matemática a la física. [...] Inaugura así la gran conquista musical [...] el continente que se avizora lo constituye la *foné* en su materialidad desnuda: instancia matricial cuya cualidad primaria es el colorido tímbrico.[94]

El color, o timbre, es el producto del filtrado de armónicos que genera un instrumento con base en una serie de factores determinados por la organología del mismo. En el caso de un conjunto de instrumentos el color total (o macro-timbre), se genera a partir de las sutiles mezclas de los colores internos. En Ligeti:

> El color sonoro exhibe máxima complejidad. Resulta de una labor minuciosa que su autor compara con el tejido de la araña. Cada hiladura puede brillar al sol, o vibrar en su peculiar tersura. Pero se requiere el concurso de todas para tramar la compleja red con la que se quiere dar caza a organismos vivientes.[95]

Lux aeterna se separa, en su construcción, de toda forma simplemente discernible y consigue transmitir un sentido de continuidad, un flujo eterno de algo que no se dice y no se piensa, sino que se habita, que *ES*. Necesariamente debe acercarse a ello desde las restricciones espacio/temporales de un mundo condicionado, mismo que le es inescapable, con leyes que, si bien palidecen bajo la habilísima pluma llena de tradición y oficio de su autor, el cual logra hacer que se difuminen hasta esfumarse en el otro lado de la frontera del cerco limítrofe (el limite interno), no dejan de ejercer una fuerza y tener un peso que sirve, a la vez, como freno y baliza. Son esos juegos de fuerzas que se pueden entrelazar, entretejer y sobredibujar uno en el otro para anunciar la ausencia de los mismos al otro lado de las orillas de la luz.

La música, como arte de frontera, alberga en su seno el anhelo de contacto con ese aquello otro completamente distinto (*ganz andere*). Volviendo a Trías:

> Las artes de frontera retroceden, por vocación y destino, del mundo (significativo) al *umbral* o al *pórtico* que hace posible su acceso. Pueblan ese *a priori* (frontera), hallando en el número, en la razón-y-proporción, un sentido al *logos*, a la *razón*, anterior (lógicamente) a su *potencia significante*. Antes de adueñarse del mundo y poblarlo de íconos y de signos, el «espíritu» trabaja la «naturaleza» hasta arrancar un sentido a esa *materia ambiental* (*Umwelt*), ordenando y organizando el continuo sensible y físico según parámetros de medida, de número y proporción.[96]

[94] *La imaginación sonora*, Op. Cit., p. 484.
[95] Ídem.
[96] *Lógica del límite*, Op. Cit., p. 86.

El lenguaje discursivo carece de medios para definir y revelar ese aquello otro, haciéndose así posible un acercamiento solamente mediante un lenguaje simbólico.

> Por símbolo se entiende aquí un signo en el cual queda expresada la radical disimetría y no conmesurabilidad entre el significante y lo que con él se pretende significar. El referente del símbolo es, pues, inconmesurable (se encierra en el cerco hermético). De ese referente tan sólo subsiste un resto, cuya relación con el referente es indirecta. El símbolo jamás denota; únicamente connota. No designa sino que alude. Borra, pues, la denotación y designación (de carácter apofántico) destacando únicamente, a través de una forma sensible (o de un dispositivo complejo de carácter formal-sensible), conexiones o asociaciones indirectas, libres, laxas, a través de las cuales cierto referente, de carácter enigmático (inconcebible) es aludido. En ese sentido los dispositivos formales que presenta la arquitectura (en el marco preferentemente espacial) y la música (en el orden preferentemente diacrónico) se abren al universo del *sentido*, pese a que no son «significativos» (en el modo de la designación o denotación). Este *sentido* constituye un resto o un suplemento que dicho juego formal produce, y que se convalida en lo que dicho sentido provoca: determinadas emociones, o vínculos con el orden del deseo (*eros*).[97]

Sobre el simbolismo tomamos también la palabra de René Guénon:

> En primer lugar, el simbolismo se nos muestra como un modo especialmente adaptado a las exigencias de la naturaleza humana, la cual no es simplemente intelectual, sino más bien muestra su necesidad de una base sensible para elevarse hacia esferas más altas. [...] Ahora bien, no basta considerar el simbolismo desde el lado humano, como acabamos de hacerlo hasta ahora; conviene, para profundizar en todo su alcance, encararlo desde el lado divino, si se nos permite la expresión.[98]

Ese "aquello otro" desea darse y se acerca a su lado de la frontera irradiando ese magnetismo que atraviesa a todas las artes y da sentido particularmente a las artes de frontera, las que a su vez prefiguran el mundo. De éstas, la música específicamente no existe si no sucede, es decir, la música que se piensa, que se escribe, *no existe*. Existe solamente una vez que *sucede*, que se desdobla en el tiempo de forma efímera, heredando y compartiendo (o revelando tal vez) una de las características de la presencia detrás del cerco hermético: el no manifestarse de forma estática, pasiva y concreta, sino el mostrarse en un fluir continuo y cambiante, un plegarse permanente que a un tiempo une y separa su presencia con la nuestra.

[97] Ibíd., pp. 60-61.
[98] *Símbolos fundamentales...*, *Op. Cit.*, pp. 17-18.

Este es el misterio místico y blasfemo –medieval, moderno y postmoderno– de esa catarsis religioso-profana que constituye el mayor mentís al *dictum* falaz de T.W. Adorno: que la música sagrada no es posible en pleno siglo veinte. Como si no existiese hoy como ayer, y existirá mañana, lo sagrado: un reino de Enigma y de Misterio –*mysterium tremendum, mysterium fascinans*– emparentado y cómplice con el reino de los muertos.

Ligeti lo sabe por trágica experiencia. Guarda memoria así, en registro jánico, como en los ejercicios ambiguos de *Op-art* que tanto le fascinaban, de carácter a la vez de *adagio religioso* y *Grand Guignol* –un hondo misticismo que no excluye lo blasfemo–.[99]

En este sentido, *Lux aeterna* se acerca de forma muy nítida a ese gozne liminal que enmarca los límites del mundo y lo hace incorporando hacia el interior de sí misma un repliegue formal. Mediante el uso de la técnica de canon, Ligeti consigue revelar el efecto de un flujo ininterrumpido que se vuelve sobre sí mismo a la vez que continúa avanzando. El escucha, lejos de sentir que se vuelve al punto de origen, tiene la sensación de la pérdida de dicho punto, no hay origen ni destino, o ambos son el mismo punto. Coinciden el primer principio y el fin final en el centro del Ser encerrado en sí. El desdoblamiento en *Lux aeterna* no es lineal ni discursivo, por el contrario, es un fluir en todas direcciones (como la luz), en un perpetuo cambio al cual el escucha se acerca gradualmente, primero en silencio y luego percibiendo ecos en la distancia que suenan igual que el silencio (si bien un poco más fuerte) hasta verse inmerso en ese fluir, parado sobre el terreno en el que se enclava ese *axis mundi* fundacional para luego alejarse lentamente, dejando que el canto de la luz se transfigure nuevamente para ocupar su lugar en el centro del silencio.

En palabras del propio Ligeti:

> Me gustaría hablar primero acerca de la cuestión de la similitud. *Lontano* y algunas piezas anteriores o una obra que vino justo después de *Lontano*, el *Cello Concerto*, tienen todas algo en común: la forma en que la música aparece. Con esto no quiero decir la 'forma musical'; la forma musical puede estructurarse de maneras muy distintas, sino una especie de aura musical. Es música que da la impresión de que podría fluir continuamente, como si no tuviera principio ni final; lo que oímos es de hecho una sección de algo que ha comenzado eternamente y que continuará sonando por siempre. [...] La característica formal de esta música es que aparenta ser estática. La música pareciera quedarse quieta, pero ello es simplemente una ilusión: dentro de ese quedarse quieta, esa cualidad estática, hay cambios graduales.[100]

Caemos de vuelta a la pregunta central: ¿Qué es la música?, y a una de las respuestas que a ello ofrece Trías:

[99] *La imaginación sonora, Op. Cit.*, p. 506.
[100] Eulenburg Ernst, *Loc Cit.* p. 84

> La música logra formalizar, en una única articulación, las múltiples dimensiones del flujo sonoro, concediendo forma a la materia fónica, y evocando en la escucha remisiones arqueológicas al «primer mundo» que suscitan emoción, sentimiento y sentido.[101]

El poder de alusión del símbolo sonoro, embebido de "materia fónica", es siempre relativo al misterio que nos rodea –de nosotros mismos, del mundo, de Dios, del nacer y morir, de la transformación y el éxtasis, la eternidad, el "más allá de todo más allá" (E. Bloch)–. Queda pues la música como el medio por el cual ese aquello otro, lo *ganz andere*, puede entrar en el mundo apofántico como un llamado magnético hacia la frontera; existe, mientras la música sucede, y se manifiesta como dadora de sentido y configuradora de los existentes. Parafraseando a T.S. Eliot: somos la música, mientras la música dura.

[101] *La imaginación sonora, Op, Cit.*, p. 611.

BIBLIOGRAFÍA

Albet Monserrat, *La música contemporánea*, Salvat, Barcelona, 1973.

DeWhitt, Mitzi, *The Cosmology of Music*, Xlibris, s/c, USA, 2010.

Eliade, Mircea, *Lo sagrado y lo profano*, Labor, Barcelona, 1992.

Eulenburg, Ernst, *Ligeti in Conversation*, Eulenburg books, London, 1983.

Fabre d'Olivet, Antoine, *La musique expliquée comme science et comme art*, ed. Jean Pinasseau, Paris, 1928.

Guénon, René, *Símbolos fundamentales de la ciencia sagrada*, Paidós Orientalia, Barcelona, 1995.

Jaynes, Edwin T. *Probability Theory: the Logic of Science*, Cambride University Press, Cambride, 2003.

Lanza, Andrea, *Historia de la música, El siglo XX, tercera parte*, No. 12, Turner/Conaculta.

Lendvai, Ernő, *The Workshop of Bartók and Kodály*, Editio Musica Budapest, Budapest, 1983.

Michel, Pierre, *György Ligeti, Compositeur d'aujourd'hui*, Minerve, Paris, 1985.

Michel, Pierre, *György Ligeti, Compositeur d'aujourd'hui*, Minerva, París, 1985.

Monjeau, Federico, *La invención musical*, Paidós.

Nordwall, Ove, *Sweden*, en *Musical Quarterly 52*, 1966.

Prost, Christine, *Dossier Pédagogique d'analyse musicale*, No.12,

Randel, Don, *Diccionario Harvard de música*, Alianza, Madrid, 1999.

Real Academia Española, *Diccionario de la lengua española*, 22.ª edición, Espasa Calpe, Madrid, 2001.

Roth, Cecil, The Standard Jewish Encyclopedia, Editor in Chief, Doubleday & Company, Inc. Garden City, New York: 1959.

Rowell, Lewis, *Introducción a la filosofía de la música*, Gedisa.

Runar, Mangs, *Strange Projections* en *Dagens Nyheter*, 17 marzo 1965.

Schoenberg, Arnold, *Style and Idea: Selected Writings*, California University Press, Berkeley, 1984.

Steinitz, Richard, *György Ligeti: Music of the Imagination*, London, 2003.

Toop, Richard, *György Ligeti (20th Century Composer)*, Phaidon, 1999.

Trías, Eugenio, *El canto de las sirenas*, Galaxia Gutemberg, Barcelona, 2006.

Trías, Eugenio, *La imaginación sonora*, Barcelona, Circulo de lectores/Galaxia Gutemberg, 2010.

Trías, Eugenio, *Lógica del límite*, Destino, Barcelona, 1991.

Valery, Paul, *Opalinos o el arquitecto*, Cátedra.

White, Eric Walter, *Stravinsky: The Composer and His Works*, Berkeley and Los Angeles: University of California Press, Los Angeles, 1979.

www.ingramcontent.com/pod-product-compliance
Lightning Source LLC
Chambersburg PA
CBHW021909170526
45157CB00005B/2025